我係聲優
馮錦堂

配音員的
好聲歲月

馮錦堂 著

萬里機構

推薦序 1

一直欠堂哥（馮錦堂先生）一個人情。

29 年前，在好友 Alan Cheung 的介紹下認識了「小志強把聲」堂哥。四海之內，他仗義拍膊頭聲演「星矢」，為當時由我主持的電台節目《Bing 令 Bum 林　陳小芝》錄製 Jingle（宣傳聲帶），可說是在那個年頭開了跨媒體合作的先河。這一把陪着大家成長的聲音，更令廣大聽眾誤以為我的「小宇宙」叫聖鬥士也膽怯，這一下扶持實在感激不盡。

去年得知堂哥要離開工作 40 年的電視台，重新出發，於是立即主動聯繫他。物轉星移，在公，我效力的新聞媒體曾多次採訪他，作為受訪者，他總是抱着與其埋怨，不如大步向前的態度分享感受；在私，感恩能以「我是聲優·堂哥」Facebook 專頁作為給堂哥的小小回禮——我正是他 Facebook 粉絲專頁的管理員！過去一年，見證他帶着「聲迷」們的支持和鼓勵，成功走出 Comfort Zone，嘗試全新範疇的 VO 工作，並且獲邀到小學，教授學生們如何運用聲線，把畢生功力無私、慷慨地承傳。他就是一個活生生的「有料唔使驚」的好例子。

堂哥在甚麼狀況下都無視是非，先做好自己，正向靜待
工作良機。人生有起有跌，積極樂觀才會迎來好事。看，
堂哥這本自傳不就是其中一件開心事嗎？

陳小芝
《晴報》（網、紙）副總編輯
香港電台客席主持

▶▶ 推薦序 2

《足球小將》的小志強、《龍珠二世》的笛子魔童、《聖鬥士星矢》的星矢、《美少女戰士》的禮服蒙面俠、《櫻桃小丸子》的丸尾班長，都是出自同一把聲音來演繹，而且他們都是我兒時所喜歡的卡通人物；在眾多卡通人物中，我最愛的就是星矢，每當聽到「天馬流星拳」這一句對白，我自自然然就感到非常振奮，也令我一直抱着堅持不屈的打不死精神，繼續努力做好每一件事情，應付不同的挑戰。從沒想到，自己長大成人後，有幸在 40 多歲時給我遇上當年替星矢配音的聲優——馮錦堂先生。

當我從《晴報》看到馮錦堂先生（堂哥）退休的消息，心裏頓時感到十分可惜，難道不能再給我聽到這把熟悉的聲音嗎？正所謂「家有一老，如有一寶」，堂哥這位老人家着實是年青一代的瑰寶；他所擁有的多年配音經驗，是很值得承傳給下一代的。從事多年教育工作的我好希望堂哥能夠向香港學生們教授聲優演繹技巧，來增加學生們對閱讀及説話的興趣，同時協助他們提升聽、説、讀、寫的中文能力。

有了這想法後，立即聯絡陳小芝，並希望她能夠介紹堂哥給我認識。透過小芝的幫助，終於能夠有機會讓我把這個全港學界首創的「聲優計劃」的構思與堂哥分享，加上天主教領島學校李安迪校長的支持，就促成了這個項目，丸尾班長榮升「丸尾老師」，教學生們種種配音訓練，當上聲優！

堂哥從事配音工作 40 多年，要他進入學校從事教育工作，是需要時間適應的；為了讓堂哥更快投入教學工作，一個他獨有的課程設計及教學法是少不了的：讓同學們能夠以輕鬆有趣的手法，從基本的開聲訓練開始，到咬字及聲線運用，還有對白設計以及學習不同角色在不同情景的演繹等，循序漸進培訓同學們處理聲音演繹的技巧，讓他們能夠對中文科的閱讀、聆聽、說話及寫作重新產生興趣。

經過多月來的課堂，看到堂哥和同學們都在一起成長，同學們的自信心也大大增強。整個過程中，我亦從堂哥身上深深體會到健康的生活習慣對聲音的保養是相當重要，身為教師是很應該好好向他學習。得知萬里機構與堂哥合作出版新書，令我極之興奮，不但能夠讓讀者對配音訓練及工作有所認識，而且又可以知道聲演不同經典卡通人物的趣事，更重要是能夠把配音員演繹的技巧加以承傳；還有，書中也能見到堂哥那份堅毅不屈、認真處事及積極面對人生的態度，很值得大家學習！

猛虎射球、魔貫光殺砲、天馬流星拳……，這些經典對白不單是充滿青春熱血的童年回憶，更為大家增添正能量，繼續積極面對人生。

STEM Sir（鄧文瀚）

▶▶ 推薦序 3 —|||||—

鬍鬚星矢

我認識堂哥已經是上世紀的事了。

上世紀八十年代,某年暑假,當時小弟中學剛剛畢業,參加了一個菲律賓旅行團。當時畢業後參加旅行團外遊,是很多學生不二之選;到埗後各團友登上旅遊巴,第一件事便是自我介紹。

團中有一位留着鬍子,眉清目秀,貌似帶一點印巴血統的中國籍男子⋯⋯

「我叫阿堂!」非常普通的一個名字。

但一聽到他的聲線,聽覺敏銳的我,腦海秒速閃起兩個字⋯⋯星矢!

我肯定是第一個認出他是聲演星矢的人!

幾天的菲律賓行程,我們一班團友混熟了,我們沒有叫他堂哥,而是稱他為「鬍鬚仔」,至今仍是。

當時大家都是「沙田友」，我們一班朋友經常相約聚會。之後我唸平面設計時，曾到 TVB 美術部做暑期工，跟鬍鬚仔也算是在同一場所工作。後來各有各忙，碰面少了，而他也比較低調，但是他的聲線永遠在美劇、日劇，以至動畫中從不間斷地出現。

早前得知他離開服務了 40 多年的大台後，小芝準備跟他做一個專訪，小弟便幫他畫了一些插畫，以作為他面書出世之用。塞翁失馬，他的「堂粉」有如雨後春筍，更令他由「聲優」變為「授聲」，正式成為「堂老師」！

現在「鬍鬚仔」已經面如明鏡，連頭髮也沒有……希望你以星矢的熱血及熱情，走更遠的路，大家都等着你，聲優再現！

Alan Cheung@fatlundraw
城市速寫及人像畫家

推薦序 4

小時候，最愛的娛樂活動就是看電視播映的卡通：下午時段追看《足球小將》，看完後更會到球場模仿小志強的猛虎射球；午夜時段，就會校定鬧鐘，起床看最愛的《龍珠》及《聖鬥士星矢》動畫。當時愛看的理由很簡單，就是故事有趣及刺激，也是同學們的共同話題，少看一集，那天就會搭不上嘴。

長大了，有時候會想找回一些兒時回憶，再看的片集已經是高清及日本原聲演繹，但怎樣也嘗不到兒時的味道，原來不是劇情問題，而是沒有了主角們那熟悉的聲音；一路看，總是覺得沒有了角色的神髓，也沒有了角色的靈魂……愛看動畫的我，就這樣漸漸放下了這興趣。

直至有一天，當工作至十分疲倦的時候，辦公室突然傳來一把熟悉的聲音，是星矢的聲音，說：「燃燒你的小宇宙吧！」那刻整個人突然一醒，抬頭一看，原來是長得有點像葉問的一位長者。當天我約了 STEM Sir 看看有甚麼課外活動可以發展，他提議發展聲優課程，意想不到他請來的導師就是我最喜歡的小志強和聖鬥士星矢的配音員——馮錦堂先生。

在那短短一小時的會面，我們已經商討出一系列課程，更聘請堂哥成為我們的「星級導師」，將配音的技藝傳授給我們的學生及老師。堂哥在這一年，將多年的配音技巧無私傳授給老師及學生，讓我們獲益良多；老師講授課文時更生動，更富感情；學生就成為小小配音員，為學校拍攝的短片作聲音導航。

聲優這一門專業的技術，一直為人忽視，但這項專業除了是娛樂事業中不可或缺的一環，實際更是孩子將來需要的一項重要軟技能。未來世界需要我們發表自己的想法及理念，懂得如何運用聲線，透過具感情的語調去打動人心，正是現今課程缺少的一門專門訓練。

很高興堂哥能夠出版一本關於配音員的書籍，讓更多人認識到聲優是一門專業，也是一門極需要我們協助前輩們將經驗有系統保存及傳承下一代的專業。希望各位閱讀過堂哥這部作品後，能加深對聲優的認識，以及更重視這門技藝的傳承！

李安迪
天主教領島學校校長

自序

2020 年，在一個偶然的機會下，STEM Sir 介紹了萬里機構出版社的助理總經理梁卓倫先生給我認識。梁生知道我在配音界工作超過 40 年，遂誠意邀請我出版一部自傳——既是講述我在配音界工作多年的故事，也記下與配音界前輩合作的點點滴滴。梁生的邀請令我受寵若驚，雖然我在配音界工作多年，但從來沒想過會寫一部自傳，事實上配音界有很多甚具名氣的前輩，我在他們面前不過是一個微不足道的小角色。但是回心一想，既然我已經離開了工作超過 40 年的 TVB，在外面有任何工作、任何任務，都應該放膽嘗試，所以最終我接受了這邀請。

梁生請我放心去寫這本書，無論是講述多年的配音工作、與前輩一起工作的趣事、有關配音界的苦與樂、配音工作的禁忌或術語、曾配音的卡通主角人物、入行需要甚麼條件以至這個行業未來的發展，各方面都可以盡訴心中情。所以在本書中，我就盡量將自己在配音界遇上的種種故事，一一呈現給讀者及支持我多年的忠實 Fans，希望可以與他們分享這個行業的一些趣事、秘聞，以及多年來我在配音界的點滴感受，以至加深外界對配音行業的認識。

這部自傳，我用了差不多半年時間來整理資料；當中包括找回一些由訓練班畢業，到在 TVB 共事多年的一些同事，或者與一些在配音工作合作過的朋友的合照。當我一邊籌備本書，一邊整理這些照片時，發覺原來很多以前曾合作的前輩或同事，有些已移民了，有些已轉行了，亦有些已離開了我們，返回天上；大家都各散東西，留在配音行業裏的，已經為數不多，真的教我唏噓不已⋯⋯

當年我加入 TVB 配音組時，還是一個 23 歲的普通青年人，到現在離開工作超過 40 年的公司，眨眼間，已經變成一個老成持重的長者，時間真的過得很快。雖然現在我已邁向老年，但心中仍然像很多動畫主角般，存着一顆善良、正直、熱血的心，我希望能夠在其他地方，用到我這把正直的聲音，與各位支持我的朋友交流。

希望各界的朋友和 Fans 多多支持我這部自傳，亦希望你們會喜歡這本書。最後，感謝曾為本書出力的各界朋友。感激！

堂哥（馮錦堂）

目錄

第一部分
配音歷程

皇哥
話你知

第二部分
配音員逐個捉 ▶▶

第一部分

▶▶ 配音歷程

1.1
投考藝員訓練班

自小，我便喜歡唱歌。

我生於 1956 年，那年代廣東歌尚未流行，小時候常聽的都是台灣歌手的歌曲，我也經常模仿，可能在那時候已培養了濃厚的表演慾。

我在石硤尾邨七層高的徙置大廈長大，家中還有姊姊和弟弟，父母就在附近經營街邊熟食檔。小學時偶爾我也會幫忙「看檔」，尤其過時過節，特別忙碌。但當升上中學後，因要應付學業，已很少參與了。由於沒能力聘請其他員工，父母最後決定結束這攤檔；本身是粥麵師傅的爸爸，轉為替人打工，在別的食肆工作。往後，父親多住在公司宿舍，所以不是經常回家，家中的事情，一律由母親打點。母親學歷不高，覺得我們三姐弟長大後能自力更生便可。

跟大部分同學一樣，我未有升讀大學，早早出來社會做事，試過不同工種，例如跟車送貨、工廠裝配員、紗廠工人等，閒暇時就是玩。

我很喜歡唱歌，那時便和朋友到天后的屈臣氏大廈，跟上海歌手張伊雯學習唱歌。她教唱歌，是分「集體班」和「個別班」兩種，前者約 20 人一起上課；「個別班」則每堂收費約 300 元，這價錢在當時來說十分昂貴！只有一心想成為歌星的人才會報，我當然是報讀集體班了。

參加《聲寶片場》比賽

大家還記得上世紀七十年代 TVB 的節目《聲寶片場》嗎？那是一個比併演技的比賽，當時由「肥姐」（沈殿霞）主持，參賽者要演一段電視劇的片段，而我就是其中一位參賽者！記得節目中所有參加者要選演一節電視劇片段，我被抽中要演胡楓的角色，並由羅蘭做我的對手。可能因為我不怕害羞的個性，表演得還不錯，僥倖獲得了當集的冠軍。在節目的最後階段，各集冠軍人馬要作一輪決勝比賽，結果我落敗了。當時我純粹是玩票性質，想不到我與 TVB 之間，就此結下不解緣。

1978 年，我投考了 TVB 的藝員訓練班。

那時我在電視廣告中得悉 TVB 的藝員訓練班正在招生，因此便毅然報名投考。在藝員訓練班的入學試中，考官先給我一份台詞，着我按着台詞跟他對讀；隨後，再叫我作一項才藝表演。當時的藝員訓練班有很多人報考，但取錄的名額十分少，基本上是百中選一；然而，可能我有參加《聲寶片場》的資歷，最終竟讓我考進了！

藝員訓練班的學習歷程

我考入的是「第八期藝員訓練班」，這一期比較特別，分為日間班及夜間班：日間班的學員都是剛在學校畢業、年約 18 歲左右的年輕人，以星期一至六全日制的模式，學習包括戲劇、聲線、歌唱、台詞以至武術等的課程，訓練內容很全面。

而我上的是夜間班，又名「第一期演員進修班」。這一班的同學年紀相對較大，像我當時已經 23 歲，而且我們日間都需要工作。正因同學都要上班，所以夜間班的上課時間安排在星期一至五晚 7-10 時，並於九龍塘對衡道的花園別墅上課。據知這花園別墅是吳楚帆的物業，租給 TVB 作課室之用；其實直到後來 TVB 遷入清水灣之後，才有正式課室供藝員訓練班的學員上課。由於我們只是每晚上幾小時課，課時較日間班短，上課內容自然比較少。舉例日間班的同學可接受 10 項訓練的話，夜間班最多只能接受其中大概 3 至 4 項訓練。

第八期藝員訓練班由劉芳剛先生擔任班主任。所謂
「班主任」，即類似校長的角色，而副主任為程乃根
先生及鄭有國先生。其中，程乃根先生曾給予我們 VO
（Voice-over，即「旁白」）的訓練。訓練班其他主
要導師有孫家雯、馮永、朱曼子等等。另外，秦燕亦
曾教授我們如何唱時代曲。

由於夜間班的同學年紀比較大，上課時間也較少，所
以針對我們的外型、潛質等，訓練的項目比較專精。

難得考入藝員訓練班，我當然也有發明星夢；但當課
程不斷深入後，見到其他同學都表演得很好，自己卻
有點力不從心。

當年的藝員訓練班，課程不像後來在將軍澳時代那麼
規範。當時的課程規模未算太完善，所謂的訓練都是
邊做邊學，我們有機會在幕前幕後不同崗位實習，當
中包括拍劇和配音。

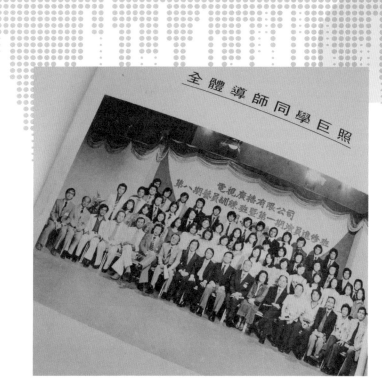

第八期藝員訓練班開學典禮。（摘自《第八期藝員訓練班暨第一期演員進修班畢業綜合晚會》場刊，馮錦堂提供）

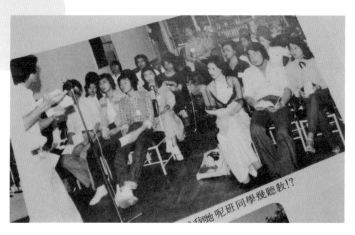

上課時大家都很留心。（摘自《畢業綜合晚會》場刊）

最早的幕前演出

我最早的幕前演出機會，是在 1979 年藝員訓練班中受訓的時候。當時是參演由周潤發主演的《網中人》，劇中其中一幕是在的士高（Disco）的舞池中，有很多人一起跳舞，而我就是人群中的其中一人。

這是當時藝員訓練班的實習環節，我們都當成了臨時演員，每人也有幾十元車馬費，旨在讓我們從旁觀摩。儘管演技在訓練班中都已經教過，然而我們並沒有經驗，事實上亦只能做到背書唸對白的程度，而劇組對我們也不會有甚麼要求。其實鏡頭都是在拍主角，我們演的角色根本不需要甚麼演技，所以大家參與演出時，都很輕鬆。

另外就是鄭少秋主演的古裝劇《楚留香》，這次的演出讓我畢生難忘。劇中我只是飾演一位沒有名字的衙差，也就是一個跑龍套角色；然而這角色卻是有台詞的，讓我有機會跟已去世的前輩陳鴻烈作對手戲。當時陳鴻烈飾演楚留香的師兄丁鐵幹，而我作為衙差與

他對話，雖然內容只是不重要的閒談，但對話也不少，
讓我印象深刻。

事實上，若真的是臨時演員，劇組也只會找當中經驗
較豐富的人來飾演有對白的角色；不過因為我們是訓
練班學員，他們才願意給我們更多機會。經過這些實
習，我發現演戲真的很不容易，除非自己出身於演藝
家族，或先天有表演的細胞，才會較容易上手。

除了幕前演出，當然還有幕後的了。

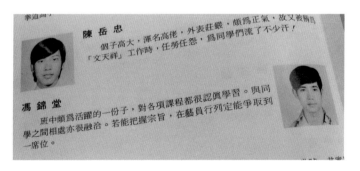

我是班中活躍分子之一。（摘自《畢業綜合晚會》場刊）

參觀配音組

我還記得第一次被安排參觀配音組工作的情況,一開始我們並沒有沒機會試做,只能在旁觀看,結果是:我看到睡着了!就在實習了4、5次後,老師選了我與另一位男同學,以及另外的5、6位女同學,一起試配一齣外語片。

其實我從來沒想過加入配音組。在配音員的行業中,由於男性音域較窄,所以能配的角色較受限制;至於女性的音域很闊,從男孩子到老婆婆都可以配,因此女配音員的可塑性較大。然而,由於我的聲線比較高,可配的音域相對闊,甚至配小男孩的聲音也可以,這可能就是我先天的優勢吧!相信當時老師們已暗地裏看中我這把聲音。

熬過考試，簽約 TVB

在為期一年的課程期間，會分階段進行考試，假如每項表現都普普通通，老師便很可能勸其退學；而且考試一個階段比一個階段更嚴格；一般來說，直到第四階段的考試能順利合格，並完成整個課程而畢業的，可能只剩不到 30 人，而且，TVB 不一定會跟全部畢業生簽約成為員工。我們在就讀的過程中，也只能見步行步。始終每個人的能力不同，雖然不知道考試的實際成績如何，但自己表現如何，是心中有數的。

最後，我成功熬過 4 次考試，可以順利畢業。當年的畢業晚會在浸會的大會堂進行，節目內容由同學構思，經老師審批後落實。演出的成員以日間同學為主，安排大家以一男一女的組合上台表演，最後會有三位男同學落單，而我恰巧就是其中一人。

這一屆畢業的日間班同學，到後來成為知名藝人的，計有湯鎮業、景黛音、黃造時、魯振順、李成昌、艾威和陳安瑩等，至於林元春、袁淑珍則加入了配音組。

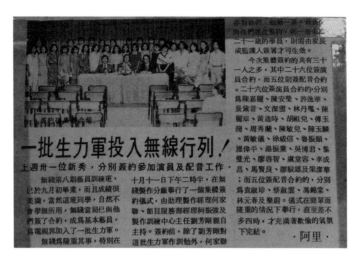

當年報章報道有 31 位同學簽約無綫。

夜間班的則有廖啟智和陳敏兒，他們正是此時相識並開始交往的；另外林元春的姊姊林丹鳳曾加入幕前，但數年後也轉入了配音組。

至於我，在 4 月左右畢業後，一直在等待是否有簽約機會。當時大部分同學已經簽了成為幕前藝員，但我卻遲遲未有收到消息。某天，導師突然跟我說：「其實幕前沒有名額了，你簽配音組好嗎？」聽到這消息，我沒有失望，心想：「入了行才說吧！」

當年我對電視行業真的很有興趣，就視配音組為踏腳石。最終，在 1979 年 6 月 1 日，我迎來了人生中第一張 TVB 的僱傭合約。

TVB 配音組初期面貌

　　在 TVB 開台初期，配音組是採用領班制的。

　　第一代的配音組，處於上世紀六十年代準備開台的階段。這時候 TVB 雖然尚未開台，但已經要準備播放的節目，所以要為外購劇進行配音。這時候的配音組分為兩組：第一組領班為姜中平，第二組為宗燦枝，當時是在歌和老街進行工作的。

　　到了七十年代，TVB 在廣播道總台設立 A、B 兩廠進行配音工作，並將配音組擴展為四組，並採用輪班制度上班：日班為第一、二組，第一組領班是丁羽，第二組領班為譚炳文；夜班為第三、四組，第三組領班是盧國雄，第四組領班為周慶良。

　　當時，我們這些藝員訓練班出身的配音新手，薪金其實很低，而且戲份不多。然而在配音組分為四組後，正因為新人負責的角色並不吃重，所以可以身兼多劇，在兩廠之間穿梭；如果能在四組中都有工作，就可以得到較多的收入了。

　　到我入行的時候，公司已經進行改革，用公司制取代了領班制。自此之後，配音組不分日班、夜班，大家都根據通告上的時間來上班。

1.2
配音員生涯

在正式成為TVB員工後，我開展了自己的配音員生涯。

TVB的配音部主要由一位經理主事，我們都稱他為「呀頭」；他主責行政工作，並非配音員，他下面有4、5位職員，都是負責文書工作的。在經理之上，還有一位管理多個部門的高級經理統籌其事。我們的日常工作，一般就是由「呀頭」安排。

拍戲有導演，配音也有類似的角色，我們稱之為「配導」。他會留在廠內，負責監督同一齣劇所有集數的配音工作；這崗位絕不能像電視劇般，可以讓不同人員分擔，因為如果換了配導，指導方式便會不同，配音員就很難連戲了。

往後多年的工作生涯，我就在公司的錄音廠內度過。當年廠內座位有限，因此對座位有不成文的規定：

聲演主角、配角的配音員都會坐在最前排的座位，配
閒角的就要站在第二排，其他角色站最後排；站在第
二、三排的，只在有對白唸時才坐下，沒對白時就要
起來，換其他有對白的人來坐。有些新人不知規矩，
一直坐着，不知要換人，製作人員便會提醒他。當時
我也沒覺得甚麼，就是努力地適應新環境。

上世紀七十年代末，TVB 外購了很多日本動畫，因此
我初來配音組，就得到很多工作機會。我在配音組中，
都是邊做邊學，從來沒有人會專門指導我，我都是透
過觀察別人，從中偷師。

當上了主角

我初入行時，但凡動畫裏的年青角色，幾乎都由林保
全、鄧榮　等幾位師兄包辦；但當我出現後，可能因
為聲線比他們更年輕，所以很多年青人的角色開始落
到我身上。正因我的聲音很適合配青少年，所以得到
了很多演出的機會；當時在選角上，我很快已經被定
型——但凡青少年、男孩子角色都會分配給我，以新
人而言，當然十分高興。起初我還是擔任配角居多，
不過一年左右，我已經能夠擔正為主角配音了。配音
員這行業，一定要具備獨特的聲音，才能有機會出頭，
所以我的這把聲音，真的給我很大幫助。

由於很快當上主角的配音，所以很有成就感，也讓我
越來越投入這工作；另外，當主角的收入會比配閒角
的多很多！因為當年的配音工作以「句數」為計薪單
位，換言之，你愈多對白，收入愈高；所以如果你的
對白少，只靠微薄的底薪實在是不行的。直至後來公
司改制，一律以 Show（每半小時播出時間）為單位，
話多話少的收入都是一樣，這情況才有所改變。

擔任主角的配音員，必定會較辛苦的，配閒角的話就相對輕鬆。以我為例，工作上軌道後，如果當天工作比較多，可能要配 8 個 Show，那麼我就會非常頻撲！因為「呀頭」會安排好不同 Show 在不同「廠」（錄音室）進行，那麼我在 A 廠完成配音後，立即就進入 B 廠繼續工作，一天往來幾次。而且，一進入錄音室，就要立即投入截然不同的角色，頭腦轉慢些少也不行。

分配角色上，公司會提早一兩天出工作表，但要配的對白（即劇本），卻往往工作當天才會提供。始終翻譯工作也是很趕的，所以配音時拿到的，往往是手寫稿，而且有些字體很潦草，不容易看呢！

從廣播道到清水灣的時代，公司一直都只有兩間配音室；劇中的效果音（如開門、關門等聲音）都需要自己做。其實大多配音員都不喜歡做效果音，因為要全程參與，十分累人。後來公司加入了效果音組，可以用電腦處理，一切才變得輕鬆。此外，如果是動畫的話，多數已經有背景音墊底，可以不用做效果音。

前置配音工作流程：
撰寫配音劇本

　　當公司外購了一齣劇集或動畫後，就會通知配音部門的負責人，從而展開工作。第一步是先找翻譯人員，將對白內容翻譯為廣東話；翻譯好後，就會將稿件交給撰稿員，他會按照角色的嘴型來撰寫配音台詞（亦即對白劇本）；當中的關鍵就是「數嘴」（又稱「數口」），就是指計算畫面中角色的嘴唇開合次數。例如某日劇演員講了一句「ちょっとまって」（Chottomatte），共有四個不同嘴形（ちょっ／と／まっ／て），按照原則，四個「嘴」就要發出四粒「聲」，撰稿員便可將台詞寫成「請等一下」，即「四個嘴」配對成「四粒音」；又如「さ／よ／な／ら」，我們就要根據劇情，配成「下次見啦」或「聽日見啦」之類，如此，配音員讀起來才會跟畫面相應，不會出現「甩嘴」情況。

早年的 TVB，大多是外發找人翻譯，然後由同事來撰稿。後來懂得外語的同事越來越多，所以索性開放予有能力的同事，以賺外快的性質來讓他們接工作。

　　翻譯及撰稿的工作並不會由一個人單獨完成，而會將每一集分派給不同人來處理。事實上，撰稿員是要經常趕稿的，因為不少外語劇集都是趕熱潮的，而且不論動畫或劇集，一星期通常會播放 5 集；公司為了盡快推出，但在配音工作的時間不能壓縮下，就只有給予很短時間進行上述的配音前置工作。正因如此，已完成的配音劇本，往往是進廠配音當下才收到的。

配音員的工作模式

上文提過，已完成的配音劇本，我們往往是進廠配音當下才收到的。那麼，我們是何時才知道自己要為哪一齣劇配音，以至聲演哪一個角色？答案是正式配音前的一兩天。

以《聖鬥士星矢》為例：我在配該動畫第一集的前一天才收到「角色表」，「角色表」指示劇中每位角色分別由誰負責配音，我在那刻才知道自己將會聲演主角星矢。若負責的角色屬劇中第一、二或第三主角級別，那麼在配音工作開始之前，會有人向我們簡介角色背景；否則，事前通常頂多知道這一輯節目共有多少集數。第二天，我們便根據「角色表」的編排，展開工作，跟着「新鮮熱辣」的劇本唸台詞。

在廣播道時代，我一天的工作流程大致是這樣的：以替動畫《足球小將》某一集進行配音為例，每集片長約半小時，我們從頭開始先配音一次，回頭核對影片

一次（即對片），最後再重播一次，工作時間共一個半小時。在這流程下，假如我從上午 9 時開始工作，一切順利的話，至 10 時半就完成一集，到 12 時能連續完成兩集，然後就午休。但是在重播過程中若發現 NG 的情況，我們就要立即再補錄，所花的時間就會變多，也會影響該廠之後的使用者。

到了清水灣時代，我們的工作流程經過調整，自此只作配音及核對影片兩個環節，不再立即重播一次。重播的流程改由專人去負責，若他們發現需要 NG 之處時，才會另行安排補配。如此，我們的工作相對變得輕鬆了，製作時間也更易掌控。

每節的配音工作流程（早期）

配音	約半小時

↓

核對影片（即「對片」）	約半小時

↓

重播及補錄	約半小時

＊每節共約一個半小時

為一集動畫或劇集配音，約需一個半小時，上午我可
先在 A 廠配兩集日本動畫，然後午休；到了下午，我
就在 B 廠配兩集外語電視劇。如有需要，可能晚上安
排加班，如此一天最多配 6 集節目。當然，我們決不
會安排一天連配 6 集《聖鬥士星矢》的，因為劇情較
多打鬥場面，當中的角色經常需要叫得聲嘶力竭，如
果要喊足一整天，會很傷我們的聲帶，所以只會兩集
兩集地進行。

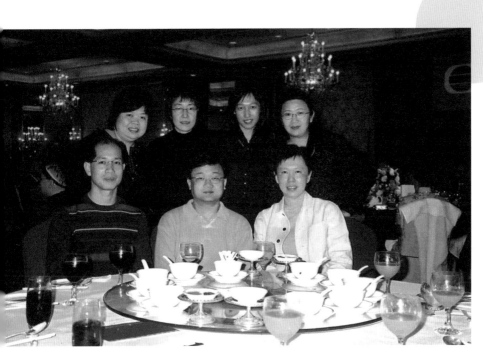

這張相片攝於約千禧年，相中人大多是配音組的同事，
當中以我資歷最「老」；其中陳永信（前排中）及黃鳳
英（後排左一）最近分別亮相《好聲好戲》的節目，擔
任評判。

同一天的其餘工作，可能是為其他作品的閒角配音，也可能是配旁白，如此就可以避免了同一人在不同節目中，都要聲演主要角色，從而減輕我們工作的負擔。

一般而言，在一齣作品中，負責配主角的配音員，是不會兼配閒角的對白的，但也有例外。有些配女主角的配音員，因為音域較闊，可以模擬不同聲線，所以能在一齣作品中兼配幾角；這也意味着她的工作量會更大。

流水作業的配音工序

我們的工作確是可以用「流水作業」來形容。在廣播道、清水灣時代，都是只有兩間配音廠；至將軍澳時代，全盛期共有 7 間配音廠。我們的工作就是「由朝配音配到晚」，如果一個人同時被分派多個節目，那段時期就要一廠接一廠地跑，十分忙碌。

一齣共 20 集的動畫作品，如果決定一星期連續播出 5集，那麼我們就必須提早完成配音。有時某位同事申請了假期，我們為了讓劇集按時播放，便會安排在該同事放假之前預先完成該劇的配音；如果真的無法安排好，公司會嘗試跟那位同事協調，例如延後他的假期，甚至不批准休假。

由於時間往往很趕，基本很難有調動的空間，因此，擔任主角的配音員真的要很小心地保養聲線，不能吃熱氣食物是一定的了。如果一旦生病，那就只有回家休息，因為即使抱病上班，配出來的聲音彷彿變成另一個人的聲音，配了也是白配。萬一真的遇到這情況，

公司只好先配其他角色的對白，待生病的同事康復之後再補配。

在我而言，由於工作已經很勞累，往往花掉不少精神，所以回家後也不會刻意去看自己配音的作品。有些同事很喜歡看自己的演出，但我比較少看，所以有時某些角色不是太突出的話，印象都會比較模糊。

在密集工作之中，我從一開始就為正氣青少年的角色配音為主，所以這方面的演繹已是手到拿來；後來我在日本動畫《龍珠》中，為早期屬於反派角色的笛子魔童（ピッコロ）配音，因為其態度高傲，於是我開始嘗試不同的風格，嘗試壓低聲線，以表現其奸角一面，結果效果很理想，這角色也很受歡迎。

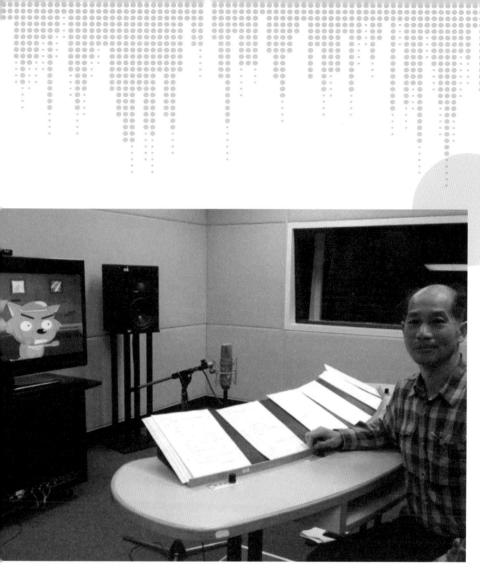

攝於大約 2015 年，我身處 TVB 的配音室。

進入角色的準備工夫

或許有人會問，若於配音前拿到劇本，演繹時會否事
半功倍？其實為一齣作品配音時，即使能早一天拿到
台詞，但由於還未有影片可看，我們其實也只能了解
劇情發展，以及知道對白有多少句，對實際配音工作
是幫助不大的。相反，如果能有影片先看，我們對台
詞的調整便會容易得多，配出來的效果也會更加工整。
事實上，我們的配音工作相當忙碌和密集，往往無暇
關心下週才需要面對的工作，所以如果太早給我們下
一份劇本，其實也沒有太多時間消化。

那麼，作為配音員，是否不需要像演員般預先鑽研角
色？這要視乎該角色的戲份輕重。當「角色表」出來
後，如果自己是配路人甲的，對白不多，即使事先不
看影片也能配，不必花時間去考究角色；但如果是替
主角配音，或是配一些戲份相當重的角色，那就需要
一些時間，好好沉澱，揣摩角色，讓自己的演繹更傳
神。以我為例，我有豐富的熱血少年英雄角色配音經
驗，若能再加以揣摩，對這類角色就更能駕輕就熟了；

若是轉為演繹一些陰沉奸狡的角色，就要花多些時間來消化；換言之，準備工夫的多與少，也跟自己擅長演繹哪種角色有關係的。

我們事前閱讀劇本，有些人是需要逐字讀出聲音的，但有些人卻不用，在實際演出時也可以演繹出水準。關鍵就是要貼近角色，過程中我們必須花上心思，觀眾才能夠感受得到角色的血肉。配音易學難精，演繹是否出色、到不到位，其實很花工夫。

我們的工作流程一向很急趕，不同的劇作，人物的情緒都不盡相同，但我們作為專業人員，一看過對白、對過影片，必須立即可以埋位，要求可說十分高。由於我們的工作就是不斷地轉換成不同角色，所以凡是出色的配音員，往往都像處於精神分裂狀態（笑）。為了要進入角色，當我們拿到劇本後，就會不斷練習，唸誦台詞，就是希望能夠正式配音時表現得更好。若同時為不同要角配音，而又能夠做到連戲，不會受

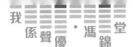

自己聲演的其他角色影響，這就要較資深的配音員才能做到。一般新人，投入一個角色後，往往很難立即抽離；但經驗老到的，一配完這齣作品，就能立即放下角色，準備進入下一個角色的狀態，這必須是有經驗者才能做得到的。

當然有時也會出現例外：假如同一天我要先替星矢配音，然後立即再替《櫻桃小丸子》的丸尾班長配音，如此截然不同的兩種角色若「撞廠」，加上如果當天我狀態不佳，便可能需要安排改天另作「單收」了。

相比之下，現今的新人幸福得多：很早就可以拿到對白，而且還可以預先上網先看原片，準備工夫可以做得很足。

以往公司會收到一些大學邀請，然後派員跟學生交流。
有一次我和林元春合作，到香港大學跟他們談談配音的
種種。圖為我跟港大其中一位同學合照。

堂哥話你知

為角色首次配音時如何決定聲線

　　對首次配音的角色所採用的聲線，一般會以自己原本的聲底作基礎，採用接近廣東話的慣常語氣，同時又要保留本來劇情的原汁原味，不能過度誇張或用力不足，要盡量配合角色。例如角色是斯文、忠直、有責任心的青年，便要使用與這形象相匹配的聲線。

　　配動畫時，以我首次為星矢配音為例，當時我用自己的感覺，在台詞中加入自己的感情及語氣；如果我的表現過頭了，製作人便會提醒及制止；如果他覺得沒問題，那麼我之後就可以繼續用這方式演下去了。由於星矢這角色十分正氣，我便憑經驗來加以演繹，好讓觀眾聽起來時產生共鳴。

　　至於配真人的劇作時，這種做法就不行了。配動畫，我們可以自己加以發揮，讓角色更豐富、更立體；但配真人劇作，必須以演員為本，我們只是代他唸出感情相應的粵語台詞而已，不能自己加多減少。在這方面，即使只是一般觀眾，看戲時也能感受到配得好或不好，十分明顯。

為動畫、電視劇與電影配音之分別

為動畫配音時，由於往往要表現出強大的「氣場」，所以我們的聲線往往十分高亢，抽離現實，十分誇張。為真人劇集配音時，節奏則相對較慢，需要貼近現實生活的感覺，不能表現浮誇，語氣也相對穩定。在配外語劇時，亦練就自己如何配合演員的情緒、口型而運用聲線。事實上，為外語劇集配音的要求是較高的，因稍有差池，就可能出現語氣、聲線跟演員的表演不吻合；若是為動畫配音，我就可以較自由地運用自己的聲線來發揮。

至於為電影配音，可說是「最高境界」，因為電影院的屏幕較電視機大得多，如此，演員的嘴形、表情、感情等等，在觀眾眼中都一目了然，所以配音的難度也是最高的。

上世紀七、八十年代，香港電影還沒有採用現場收音，一律先拍好畫面後，再返到工作室進行剪接，然後才配對白、效果音，最後才是配樂。由於當年拍戲不會現場收音，所以當演員無法流利唸出台詞時，可以用取巧的方法，例如唸成「一二三四五，六七八九十」之類的句字來代替。反正沒有聲音，只要口數相符，把畫面先拍出來，剩下那些難唸的台詞，也可交由配音員來處理。

我們為電影配音時，由於甚麼聲音都沒有，大多數只能直接看着畫面來工作；要能完全跟上演員的嘴形和語氣，壓力是很大的。舉例一段連續兩分鐘長的對白，要一口氣演繹出來，是很不容易的。我們只能在看到角色張口時才能發聲，卻因此也訓練出我們的記性好、反應都很快。其實一些蒙面的角色最容易配音，因為看不到他的嘴部動作！

相比之下，替外語電視劇配音是比較容易的，因為我們可以聽着耳機，一面聽着原音，一面跟着來配音。

時至今日，許多電影都改用現場收音，如此便對演員的要求高了很多。好比唱歌一樣，一流歌星在現場唱Live，甚至可以比 CD 唱得更好；但二、三流的歌手，錄 CD 時可以逐句逐句來錄，現場唱 Live 就不行了。

總而言之，觀眾對角色聲音的認知性是最重要的。無論是配動畫、外語劇集或是電影，配音員一律都要記性好、反應快，配甚麼似甚麼。

為歐美、日、韓藝人配音時之嘴型問題

在配外語劇集或電影時，不論是為歐美，或是日本、韓國作品配音，其實方法都差不多。因為無論是哪裏的外國人，都必定不是粵語口型，不可能跟粵語台詞的嘴型完全吻合的。

所以，為歐美、日、韓劇集配音的主要差別，在於配音員對細微處的演繹。例如韓國人開腔，口型一般都比較大，如此我們也要盡量配合，把嘴巴張得比較大來說話；同時，韓國人的說話模式多是又快又密，我們的台詞也要像連珠炮般發動。

相比之下，為歐美劇集配音時，除非角色處於十分激動的狀態，否則說話時都會字正腔圓，嘴形十分清楚，我們可以一個一個「口」地跟着來唸台詞。因此，替歐美劇集配音，其實是較容易拿捏的。

演員與配音員的分別

配音與演戲，投放的感情其實是一樣的。然而演戲中演員有許多發揮的空間，沒有固定準則，視乎個人的功力及演出是否為觀眾所接受；而我們的配音則是透過聲音演繹，前提是必須配合角色，相對受到限制。

在我入行前的那個年代，不少配音員像是炳哥（譚炳文）、源家祥等等，都是由播音員出身的。他們曾說過，播音的技巧是較配音容易的，當他們在主持電台節目時，語氣、語速、節奏等都可以隨心所欲，沒有甚麼限制。然而當轉入配音工作後，由於受到畫面中角色的嘴形限制，便會感到很不習慣。儘管他們在播音界中練就紮實的底子，足以應付配音的工作，但在他們的心目中，配音的確是比較困難的。

相反，也有一些是從演員轉來配音的，例如張英才、藍天等等，由於他們早已把握唸劇本台詞的技巧，當進行配音時，雖然受到角色的嘴形限制，但演繹時仍

能手到拿來。不過在配卡通動畫時，我們可以配合人物而選擇聲線，一個人可以配兒童、青年、成人乃至老人等等不同角色的聲音；然而演員本身就有其年齡、外形限制，角色橫跨幅度不可能這麼大，因此這一點對一般演員而言，就是截然不同的技巧。

儘管如此，我仍然認為演員工作是比配音員更難的。作為演員，演出時除了要處理對白之外，還必須兼顧表情、語氣、走位等等細節，需要注意的地方其實很多。但作為配音員，我們處理的就只有聲線，往往只憑技巧就可以處理大多數情況。例如角色在哭的時候，我儘管要配他哭泣的聲音，但其實臉上可以毫無表情之下來發出相符的聲音的。當然，我們也可以七情上臉、感情豐富地演繹角色，但配音始終只是光聽聲音，所以能用技巧騙得過觀眾，這一點在演員而言是不可能的。

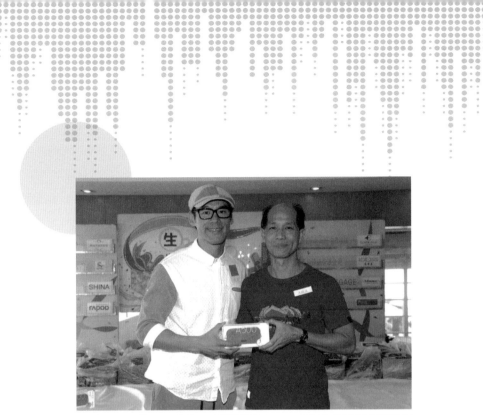

TVB 每年定期會為員工舉行生日會,並且有豐富的禮品抽獎。徐榮在生日會上頒發獎品給我(上圖)。另外我也曾在白茵姐手上接過禮品(下圖)。

少數的幕前
演出經歷

　　還記得加入配音組後不久，公司籌備製作處境喜劇《香港八一》，我在訓練班中的同學李成昌很快得到機會，在該劇飾演主要角色之一：康仔。由於此劇經常需要大量龍套角色，助理編導很多時會跑到配音組來，邀請我們客串參演。

　　當時配音組在廣播道大樓 3 樓，而該劇的廠景就在地下，場景都是搭好後一直不拆、長期使用的。我曾抽空參與了兩次演出，分別飾演士多老闆或工人，都是只有一兩句對白的，到場後連妝也不必化，一下子就拍完了。

難免會出現的 NG

無論是資歷多深的配音員，都會出現 NG，只是次數會較少；而劇組當中如果新人比較多，NG 的情況就會很常見。在配音過程中若發現講錯對白或是語氣不對，通常就會即時 NG，並再次錄音。對於一些角色和句子該如何表現，配導通常會與我們協調好，大致有一個方向；若是過程中有一兩句太過偏離，就不能維持一致性，那就需要重錄了。

像我已經是經驗豐富，有時也會遇到一些恍如急口令般拗口的對白，讓進度一直卡在那個位置。如此，配導多會先跳過這句，讓大家先配餘下其他對白，然後只留我一個人，補錄那句拗口的台詞。如果硬要先錄完那一句的話，就變成大家都在等我一個，讓我倍感壓力，反而更難有理想表現了。

過往曾替一些廣告配音，由於客戶往往是外行人，他們不懂得那麼多，但又想對配音的感覺有所要求，便會要我們把一句台詞，錄出 10 個版本給他們挑

選。但正如炳哥所說，資深的配音員最多只錄 3 次就夠。因為即使再錄更多，從第 4 次之後的版本，由於配音員本身已經「洩氣」，其後錄出來的東西效果只有更差，不可能有更好。凡是內行的人都知道，配音總是頭幾次的效果最好。然而，新人不同，由於他們的分寸尚未拿捏得好，所以可能會出現很多次 NG。NG 多了，自然會被上司責罵，這在不同行業都是一樣，亦正是新人需要磨練之處。

在配音中，有時候會因為說得太快，發生食字的情況，聽起來可能變得很像粗口，就要 NG 再來。對資深者來說，這是很少發生的；但對新人而言，壓力挺大的。另外，我們為電視節目配音時，很多東西是需要避諱的。例如「酒」這個字是不能說的，所以當對白上出現「嗰支『酒』好好飲喎」時，我們只能改說成「嗰支『嘢』好好飲喎」。此外，凡疑似粗口諧音的說話，都是不能見街的……凡此種種，不能盡錄，新人們就只能靠累積經驗來避免犯錯了。不過，現在錄音過程已先進多了，可以將對白一句一句地獨立處理，即使出錯了，也不必重頭開始；除非該段台詞需要語氣連貫，才會整段錄過。

成為一位出色的配音員，要具備甚麼條件？

　　要能成為好的配音員，所需條件不外乎八個字：「反應敏銳，眼利口爽」。

　　配音員必須反應夠快，在看台詞的時候，就如同古人讀書般，能夠一目十行。由於我們早已習慣讀稿，看台詞的速度會比一般人快得多。早期，我們都是看手寫稿的，由於筆跡人人不同，有些人的字是很難看的，但我們還是受得了。時至今日，我們都變成看電腦打字稿，閱讀上更是容易得多。

　　至於「眼利口爽」，就是嘴巴要能跟得上眼睛。由於粵語稿的「口數」，有時不一定能完全配得上畫面，最終還是要我們自己微調。總而言之，既要看稿，又要看畫面的嘴形，好使台詞能夠配合得上。

經典配音作品的回顧

我首次聲演要角的第一部動畫作品，是 1982 年的《戰士高迪安》。而真人戲劇作面，最有代表性的就是 1991 年為日劇《阿 SIR 早晨》的第二男主角榎本英樹配音，當時大受歡迎。

1985 年，我為《足球小將》中的小志強配音，他是主角戴翅偉（由袁淑珍配音）的死對頭。這角色個性「很串、很 Cool」，一開始就很自負，並以自己的「猛虎射球」硬撼戴翅偉的「衝力射球」；演繹這類血氣方剛的年青人角色，我是頗有心得的，會盡量表現那昂揚的志氣，而又不失自負的性格。故事發展到後來，兩人變成隊友關係。這一齣作品，對日本社會影響很大，如 J.LEAGUE（日本職業足球聯賽）的誕生，據說也是因這齣動畫而引發的。

另外有一齣動畫,也是上世紀八十年代中期播放的,
就是《我係小忌廉》。負責為女主角小忌廉配音的是
孫明貞,她同時也是《IQ博士》中女主角小雲的配
音員,是藝員訓練班的師姐。在《我係小忌廉》中,
我負責聲演男主角俊興,他是個很喜歡小忌廉的男孩,
與此同時身邊的小桃(變身前的小忌廉)一直很喜歡
他,但他卻不知道兩人其實是同一個人。這劇情相當
有趣,跟孫明貞也合作愉快,所以留下較深印象。

1988 年，我配《龍珠》中的笛子魔童（ピッコロ，其名字源自「短笛」piccolo），雖然只屬配角，但在故事中的位置也很重要。為了演繹出這角色的邪氣，我需要把自己的聲線壓沉，此舉其實讓我感到很辛苦。因為壓聲發音是會傷害聲帶的，長久會變得沙啞。不過為了呈現最好的效果，我還是選擇這樣做。所幸這角色不是主角，對白不算太多！

同一年，還有一齣不大
知名的卡通動畫《肥牛牛
布斯》，這齣卡通我是與師
兄盧國權合作的，當時他配主角
布斯，我則為烏龜「達度」配音；
這是一齣很惹笑的作品，我聲演的那隻
烏龜，經常脫殼而出，像是沒穿衣服似的；
記得配音時廠內氣氛都很輕鬆，大家都被搞笑的
情節逗得很開心。

1990 年，我配《聖鬥士星矢》中的主角星矢。這部動
畫的配音工作流程相當趕，今天剛完成配音，下星期
就會播出。當時由於這動畫有較多暴力場面，所以要
安排在深宵時段播放，然而，收視率一點也不差，可
能因為漫畫版早已十分流行。我也因為聲演這角色，

而廣為觀眾認識。曾有本地動畫雜誌形容：「馮先生的一副堅強、衝動、矯健的聲線，配演星矢起來，幾近完美，簡直和在日本配演星矢的古谷徹不遑多讓。」古谷徹在日本配音界相當知名，很多動畫的主角也是由他聲演，除星矢外，還有《機動戰士》的阿寶、《橙路》的春日恭介、《美少女戰士》的地場衞等；自此，也有粉絲稱我為「香港古谷徹」。

《聖鬥士星矢》的配音陣容中，還有保全哥（林保全），他是為另一角色紫龍配音；但我跟同劇另一位配音員較有火花，那就是聲演雅典娜的黃麗芳。兩人都是早我入行的，是我的師兄師姐，跟我都非常要好。（按：詳見本書第二部分「配音員逐個捉」）

1993 年的台劇《包青天》中，我負責配王朝，但因為並非要角，所以我往往會兼配其他角色。其中由鈕承澤演的奸角，就是由我配音的。

1995 年的《幽遊白書》，我並不是配主角，而是配
了幾個角色。當中值得一提的，是我試過配演兩個角
色同場進行對話，我相信心水清的觀眾會聽得出來。
當時先配好角色 A 的對白，然後再配角色 B 的對白。
這種處理方法稱為「單收」，事實上在配音過程中，
每個人的聲音是一條獨立音軌。不過如果在對話中，
配音員之間能有即場感情交流的話，效果是會比較
好的。

之後印象較深的角色，分別有：

- 1997 年的《櫻桃小丸子》中，我配丸尾班長；

- 2004 年在《火影忍者》中,我配的是伊留加老師
 (海野伊留加),不過戲份並不多。
- 另外還有 2006 年開始聲演《喜羊羊與灰太狼》中
 的灰太狼。

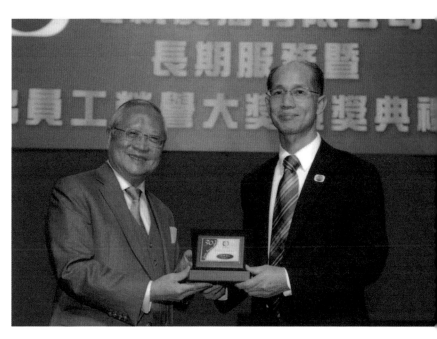

在「長期服務暨傑出員工榮譽大獎頒獎典禮」中，獲梁乃鵬先生頒發「老人牌」。當時我已效力公司 30 年。

配音工作術語釋解

單收：以《聖鬥士星矢》為例，我擔任主角星矢的配音員，但如果配音當天我病了，那麼其他同事只好先配完其他角色，等我康復回來後，再自己一個人補配星矢的對白，這就是所謂的「單收」。

除了因病而需要單收之外，也有其他情況會作單收的。例如明珠台曾播出荷里活巨作《鐵達尼號》，並由容祖兒、陳奕迅為兩位主角配音，哄動一時。但事實上，在配音過程中我們先配好了其他角色，最後才安排他們二人作單收。因為他們並不是專業的配音員，需要給予更多時間去進行配音，結果這次播映取得了大成功，公司更為此安排了慶功宴。

另外，單收也可能出於我們的廠期相撞。假如在同一時間，我在兩廠都有配音的角色，若 A 廠配的是主角，而 B 廠配的是閒角，那麼我就會先到 A 廠進行配音，而 B 廠則會跳過我的部分，先配好其他角色，然後待我完成 A 廠的工作後，再到 B 廠以單收的方式來補配剩下的幾句台詞。

穿窿：我們工作是以 Show 為單位的，如果我上午先配兩個 Show，中午配 3 個 Show，晚上再配 2 個 Show，一天最多可以跑 7 個 Show；所謂「密食當三番」，當天就像出雙糧了。而所謂「穿窿」，就是在類似上述般同一天有多個 Show，然而 Show 與 Show 之間卻有一段時間的空檔，便稱為「穿窿」了。而「穿窿」又可分為「大窿」及「小窿」：「大窿」空檔有多個小時，如此便可以先外出去做其他事情；而「小窿」則指空檔只有一個小時左右，如此就只能到餐廳坐坐，消磨時間。總而言之，我們的工作時間就是充滿彈性。

　　直棟：如上所述，如果我當天上午替《聖鬥士星矢》配兩個 Show，下午替日本劇集配 2 個 Show，晚上再替歐美劇集配 2 個 Show，如此全天都有工作的情況，就是所謂的「直棟」。如果我同時在兩間廠都直棟的話，看似是雙倍雙糧，豈不是發達了？但事實上，這是會很辛苦的。這情況下我們連去廁所也沒時間。而且我們行內有一邪門的現象：當天若沒多少個 Show 時，聲音狀況就會很好；但凡 Show 多的那一天，聲音就往往不在狀態，有時真的很無語。

配音以外的工作片段

一、舞台劇《花心大丈夫》公演

「藝進同學會」，是由 TVB 藝員訓練班的同學所組成的校友會，早期杜琪峰也擔任過該會會長。這同學會會透過公演進行籌款，以捐助不同的慈善團體。1995年的《花心大丈夫》舞台劇就是其中之一。

1995 年，藝進同學會為香港演藝學院籌款，舉行舞台劇《花心大丈夫》，公演的地點在香港浸會書院「大專會堂」（今香港浸會大學「大學會堂」〔Academic Community Hall〕，簡稱 AC Hall）。該劇由周潤發擔任主角，聯同劉青雲、邵美琪等同台演出。當時發哥、青雲兩人已經十分知名，所以門票很快沽清。

跟我同期的訓練班同學中，已在幕前工作的同學如李成昌、魯振順等，由於工作原因難以參與；而配音組的同事中，就只有我一人有份參與這次活動。當時我白天在公司上班，下班後就直接過去大專會堂幫忙；

1995年，我參與藝進同學會舉辦的舞台劇《花心大丈夫》，擔任助理舞台監督。期間分別與周潤發（右圖）、劉青雲（左圖）等合照。

《花心大丈夫》的場刊。

當時我在廣播道上班，去浸會書院也只是落一條斜坡，十分方便。一到場後，由一位師兄指揮大家工作，安排各人的具體崗位。我們一班訓練班的同學，無分你我，見到有需要就會主動幫忙，群策群力。

我在該劇中負責幕後，擔任助理舞台監督，負責提示演員出場。因為該舞台只有兩個進出口，所以我的工作並不難處理；有一些大型的舞台劇，可能多達 4、5 個進出口，要提示不同演員出場就相對麻煩了。

正式演出時，因為我熟悉進出口的位置，基本上提示演員出場都是我來做，不過因為大家都是義務性質參與，有時因其他原因未能出席，有些重要崗位需要補位的話，我亦會負責補替。

發哥是很隨和的人，青雲亦從來沒有架子，與他們的合作十分愉快。完成公演後，大家一起開慶功宴，一起出心出力，十分開心。

二、TVB 龍舟隊：青山灣賽事第三名

1995 年的 3 至 6 月，是我最忙碌的時間，為何？因我參與了 TVB 的龍舟隊。每年端午節，公司都會派隊參加龍舟比賽；「TVB 龍舟隊」我前後參加了 3、4 年，直到後來因工作實在太忙碌，沒空參加訓練才淡出。

公司每年都會在年初招募隊員，而參加的成員主要是幕後及文職人員為主，幕前藝員是極少參加的，因為他們的工作不定時，根本不知甚麼時間要開工，所以不可能定期接受訓練；而龍舟是很講求節奏、動作整齊一致的運動，如果沒空受訓，配合不了大家，教練也不會安排你作賽。

我參加龍舟隊後，逢星期六都要到西貢接受訓練。每一年，我們都會兵分兩路：有一隊在沙田城門河參賽，一隊在屯門青山灣參賽。就在 1995 年，我被派到青山灣作賽，參加的是團體賽，對手為電力公司、銀行等隊伍，隊員都是男女混合組成的。由於我們不是全員可以上船，一些未能上船的人就在岸上當啦啦隊。

當時我負責划右側：由於要動作一致，很講究團體精神，所以划左側或右側的位置是固定的。配音組同事除我之外，林丹鳳、林元春兩姊妹也有一起參與，她們都是在岸上打氣。事實上，教練會衡量大家的實力，分派到不同場地參賽。例如城門河的賽事，因為其他參賽隊伍實力較強，所以通常會派實力相對較弱的一群，志在參與；青山灣賽事則是有機會贏的，就會派出隊中精英出賽。

在這場賽事中，張鳳妮（1987 香港小姐「最受佳麗歡迎獎」得主、1988 年世界小姐「最上鏡小姐」）負責打鼓，她鼓勵大家說，只要能進前三名，就宴請大家到尖沙嘴吃飯。大家聽到後，都十分興奮，士氣大振。

比賽一開始，第一名很快就衝出來了，我們只能出盡洪荒之力爭第二、三名。大家十分努力，而岸上的隊友亦都極力打氣。最後第二名也跑出了，我們只能力爭第三，最後終於力壓另一支隊伍，贏他們一個「龍舟鼻」衝線。

這是 TVB 近年參加龍舟賽成績較好的一次。鳳妮沒有食言，果然安排在尖沙嘴東海酒家擺了兩圍，她私人掏腰包請大家吃飯。隨後，公司也在飯堂請大家吃一餐，慰勞大家。

1.3
告別配音界

電視台之間的挖角潮

配音員是我的固定職業和興趣,所以從來沒想過離開這行業的。事實上配音員的「行頭」很窄,我們的工作內容可說是與市場「脫節」;我的同事幾乎都是從藝員訓練班挑選入來的,基本上沒有人能夠直接入行,而且入行後也很難轉行。所以,若非近年這時勢,我們一般都會一直做下去,直至退休為止。

我們也很少跳槽的。數十年來,香港主要只有無綫與亞視兩家電視台,而配音水準較高的一群,其實都是在無綫;在行內人心目中,無綫在各方面一直都比亞視優勝得多,所以一向只有亞視的配音員跳槽來無綫,很少會倒過來。炳哥(譚炳文)是一個例外,因為當

年（約 1990 年）的挖角潮中，亞視出天價來向他挖角。我想他其實也心裏有數，以他的江湖地位，他日約滿後亞視後無綫也一定歡迎他回來，何樂而不為？

當年的挖角潮，未有人向我招手。事實上，我本身在 TVB 已有很多工作，根本沒有心思跳槽，始終在我心目中，亞視是及不上無綫的；如果同一齣劇集或動畫作品在亞視播放，配音的質素一定會跟無綫有差距。

思前想後，拒絕跳糟

大約 1997 至 1998 年左右，時任亞視配音組主管的周
慶良私下約我見面。當時我們在西貢吃飯，他表示願
意付出比 TVB 多一倍的薪金向我挖角。我沒有立刻應
承，因總是覺得亞視的環境很動盪，並不是穩定工作
的長久之選；其次，我也有合約在身，所以請他讓我
考慮兩天。

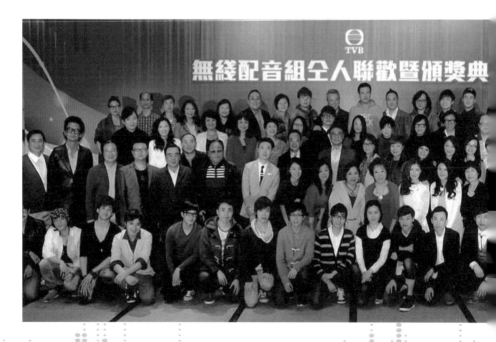

我在 1990 年為星矢配音而打出名堂，此後很多受歡迎的動畫角色都安排由我來配；所以當時若決定跳槽亞視，我一定也獲得重用，那邊很多劇集或動畫的主要角色定會安排給我來配。然而，我效力無綫多年，深知作為一家大公司，制度完善，準時出糧，一切都比較保險；若到了亞視，可能由於同事的水平參差，我的發揮或有機會受到影響。由於太多不確定因素，所以我決定作罷，並在兩天後正式婉拒了邀請。

TVB 的配音組，於全盛時期逾七十人，
可謂集合香港最頂尖的配音員。

往後，一些跳槽亞視的同事先後私下跟我說，在亞視的工作環境確是不能跟 TVB 相比，這印證了我當初的看法。

2011 年，王維基籌備成立香港電視，再次掀起新一波挖角潮。當時，由於香港電視挖走了一批同事，令公司之後也更重視藝員的管理，開始在原有合約約滿之前就要先續約；簽了新合約後，即代表取消舊合約，從而避免出現約滿時有機會被人挖走。當時我亦是如此被續約，待遇亦有所調整。

那時候香港電視其實還沒開台，但由於需要先為一批購入的外國電視劇及動畫作品配音，所以特此成立配音組；然而最後他們開不了台，配好音的作品只好放在網上播放，沒有廣告收入，變成只是花了 枉錢。

無論電視台之間如何惡鬥，我卻從來沒有感受過地位受到挑戰，因為我自信 TVB 配音組是香港業界內首屈一指的，加上外國第一流的作品都會由 TVB 所購入，像《大長今》就是一例，可說是贏在起跑線。

1980 年代末的挖角潮

　　1988 年，商人林百欣的麗新集團，夥拍新世界集團聯手購入亞視，林隨後再收購邱德根餘下全數股權，結束邱氏在亞視長達 7 年的經營。林氏入主後，亞視銳意改革，大灑金錢，向無綫展開挖角戰，不少台前幕後人員都選擇跳槽，當中包括多位無綫當家藝人如沈殿霞、鄭少秋、黃日華等。

離開 TVB

一直以來，配音組很多同事都是一直做到退休為止的。自己一向保持運動習慣，身體不錯，所以在我心目中，自己應該可以在 TVB 一直工作至 70 歲左右。

然而，近兩年一因社運，二因疫情，加速了情況的變化。今時今日，連「港龍航空」都會結業，昔日一向被視為「天之驕子」的機師、空中服務員，今天竟然都面臨失業，這情況誰能料到？

自 2019 年社會運動爆發開始，據知 TVB 的廣告收入受到一定程度的影響，再加上新電視台加入競爭，不同類型的宣傳渠道湧現，商戶賣廣告的方式多了許多選擇和方式，使 TVB 在經營上面對越來越大的壓力，所以唯有開始節流。2020 年，TVB 已經減少很多外國影片的配音需要了，很多西片節目都不用配粵語，配音室從原先高峰期的 7 間，縮減至剩兩、三間廠。與此同時，也開始對約滿的員工不予續約。

昔日 TVB 配音組高峰期時多達 70 人，老、中、青的聲音都有，人材濟濟。然而到 2020 年時，配音組只餘下約 30 人，而且我預見還會持續萎縮。許多資深同事如曾佩儀、潘文栢（福山雅治專屬配音員）等都已經約滿離開了，我怎麼會例外？

2020 年 6 月，我正式離開 TVB。

自我入職以來，公司每次都是跟我簽兩年約的，當中一年生約、一年死約。也有些同事一簽就是 3 年，視乎公司的決定。我在死約到期前 3 個月，被人事部約見。對方跟我說明公司情況，表示餘下一年的生約不會履行了。當時我曾提出轉為「老人約」（即兼職模式，純以工作量多少計算），好讓翌年滿 65 歲時正式退休，但這方案未有被採納，我也只好離去。

事實上，我不是第一位離開 TVB 的人，一切只能接受。

新機遇

一開始時，我的確很失意，始終一輩子都在為這家公司服務，真的十分不捨；與此同時，我也十分徬徨，前路茫茫，我不知道下一步該如何走。

大勢所趨，TVB 將來會否打算裁撤配音組？一如其他電視台般採用外判方式，找坊間的製作公司為作品配音？不過外面的製作公司，設備較 TVB 簡陋得多，人員的水平也很參差，質素恐怕難以保證。我只知道即使自己想繼續配音員的生涯，亦很大機會回不去 TVB了。當時有朋友安慰我說：「不用擔心，或許出去之後，可能會有更好的發展也說不定呢！」

當我的舊同事 Alan 得知我離開 TVB 的消息，便將此事轉告了陳小芝。30 年前新城電台開台時，陳小芝所主持的節目《Bing 令 Bum 林　陳小芝》，是開台的王牌節目之一，那時候我曾以星矢的聲音，替她錄了一段 VO（按：可掃瞄本頁 QR code 試聽，0：33 起）。

多年過去，小芝已成為資深的傳媒人，近年她在《晴報》擔任副總編輯。她很有義氣，也記得當年我幫過她的忙，於是就主動向我伸出援手。

首先，他們替我安排在《晴報》接受訪問，讓更多人了解我和配音行業的故事；與此同時，又替我開設Facebook 專頁「我係聲優・堂哥」，讓我可以直接與粉絲，乃至潛在的合作對象直接溝通，現時那專頁也累積了差不多近萬位粉絲了，我也有點喜出望外。往後也多了不同傳媒跟我做專訪，一時間人氣提升不少。昔日我在 TVB 服務時，接受媒體訪問是必須先徵得公司同意的；時至今日，我基本上是「自由身」了，相對地曝光率也大大增加。然後，他們介紹了天主教領島學校的校長給我認識，並促成了「由聲優老師教孩子語言發音」的合作計劃。在香港，由「聲優老師」教授小學生的興趣班是前所未聞的。

現在我是自由身，無論接洽甚麼工作，只要內容是正當、合法的，我都可以接受，學校方面也給予高度的自由。我目前的生活，主要就是在學校任教，然後大

家可以在 FB 中跟我聯絡，甚或接洽工作。去年農曆新年前夕，就有一位客戶透過 FB 聯絡上我，請我以《美少女戰士》中禮服蒙面俠的聲音，向他的太太説一段話，並作日後電話鈴聲之用。當時我在他的私家車上用手機錄音，因為車廂內夠安靜，錄完之後，他回去再自行加工，出來的效果相當不錯呢！

Alan 跟我是相識多年的老朋友，而陳小芝則是仗義幫忙，幸好有貴人襄助，讓我可以走上另一條跑道，將多年的發音心得，傳授給下一代。

近日，無綫製作了《好聲好戲》的綜藝節目，內容就是邀請不同藝人為一些片段配音，更請了很多配音組的同事作評判，一下子令大家對配音這行業有更多了解和興趣。是的，配音這工作的確是有很多樂趣，也有很多技巧可以學習，希望這行業能吸納更多新血，為觀眾帶來更多有血有肉的角色，讓大家再次投入和享受「公仔箱」的懷抱。

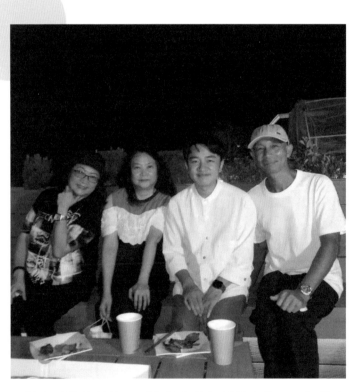

早前大受歡迎的節目《好聲好戲》播放完畢，王祖藍先生（右二）邀請我到他家中作客，與該節目一班台前幕後人員吃飯聚會。

II 第二部分

▶▶ 配音員
逐個捉

2.1
配音組的前輩

譚炳文

人稱「炳哥」的譚炳文，在我們行內號稱「配音皇帝」；在大家心目中，他是一位極出色的前輩。在配音組中，他就是主角，其他人都只是閒角。在我加入 TVB 前，炳哥已經是香港著名的播音員，他簽約 TVB 後，除了幕前演出，早年更是配音組四大領班之一。

1979 年，我作為配音組的新人，在旁只見他的工作十分忙碌，同時兼顧拍劇、配音、廣告、司儀、登台乃至講馬等等，然而每一項工作，他都是得心應手，應付自如，實在教人佩服。

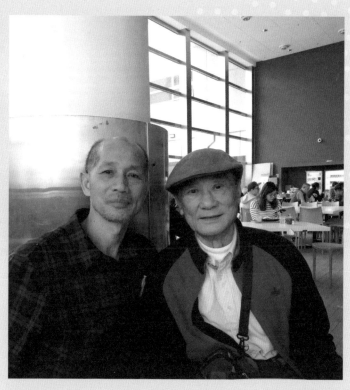

炳哥在晚年仍一直堅持上班，非常專業，令我十分敬佩。

眾所周知，TVB 的台慶定於每年的 11 月 19 日舉行，早期台慶都在廣播道總台中進行演出的。就在我加入 TVB 的那一年，公司安排了配音組同事一起出鏡，在台慶中合唱一曲《配音頌》；那是一首以日劇《排球女將》原曲來重新填詞的歌曲，當時由炳哥擔任配音組的代表，並為我們的演出作介紹。

沒有架子，願與後輩分享

工作上，由於我是後輩的身份，加上主要為動畫配音，並專配青少年的角色，與配中、老年角色為主的炳哥比較少作對手戲的機會，而且他在動畫方面也較少參與。我們同事之間，往往因大家興趣相投而走在一起，久而久之就分別組成各個不同的圈子，我所處的就是喜歡麻雀耍樂的圈子！至於炳哥，他較喜歡品嚐美食，生活也較多姿采，而他也不是十分喜歡打麻雀，所以我們私下來往的時間不算太多。然而，他是沒甚麼架子的人，很願意與後輩分享，偶爾我們也會談笑一番。

炳哥多年的演藝生涯中，曾為許多經典劇集配音，而且成果有目共睹。他是一個反應極快的人，須知道配音與演戲各有不同技巧，各有各的難度，但他都能輕鬆駕馭。

活到老、學到老、做到老

他對於工作的專業精神，對我產生很大影響：一個人真的要「活到老、學到老、做到老」。他晚年患病，身體狀態很差，但他從來沒有選擇放棄。他在生命中最後幾年，由家傭推輪椅送他回到公司上班，之後再由我們同事推他入廠，然後他就一直工作，由配音、核對影片直至工作結束，都一直留在現場，直到真正完成該節工作，才會讓我們送他到休息室。

炳哥在 2020 年 9 月離世，我則是同年 6 月離職，因此可算是見證他工作至最後一刻。在他去世前，身體狀況已不大理想，然而一入廠配音，聲音、情緒就立

時到位，發揮得很好，真的十分專業！他的敬業精神，
真的很值得我們學習。

2020 年初，在得悉公司跟我解約後，我們一群同事都
把握大家仍在公司的時光，經常一起聚餐並拍照留念。
就在這年的 3、4 月，我跟炳哥在公司餐廳聚餐了好幾
次。我在 6 月離開公司，到 9 月便聽到炳哥離世的消
息，教我十分難過；沒料到那幾次聚餐，就是我們最
後的見面了。他的離世，亦令我們一眾同事感到痛心。

炳哥逝世之前，從來沒向別人透露自己的身體狀況，
一直堅持上班，這是為了避免造成公司的不便，他也
希望能完成手上的所有工作。他一直堅持，直至離世
一刻為止，就像梅艷芳當年患病時，希望唱到最後一
刻、死在舞台為止。炳哥也是一樣，一直堅持到最後，
這精神令人敬佩。

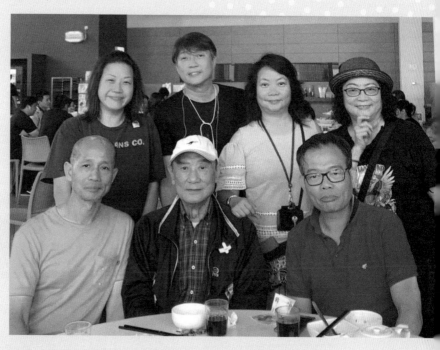

我在得知將要離開 TVB 後，就經常爭取機會相約配音組
的同事吃飯，炳哥（前排中）當然也是座上客之一了。

源家祥（毛叔）

源家祥，人稱「毛叔」，又是一位令人敬重的前輩，他於 2008 年因心臟病去世，終年 68 歲。

我們一直稱他為「毛叔」，但他既非姓「毛」，名字中又找不到一個「毛」字，為何會被稱為「毛叔」呢？這其實是早年一位同事跟他開玩笑，要替他起英文名為 Tony，並笑說：「這英文名好啊，Tony no more！（諧音粗口：捅你老母）」然後眾人大笑。然而毛叔並不喜歡這個英文名字，其他同事便起哄說：「不叫你 Tony，那就叫你『毛仔』吧！（取 more 諧音）」

就因為這個玩笑，同事中的資深前輩都開始叫他「毛仔」，不久之後其他人也稱他「毛哥」，毛叔本人也漸漸接受了。此後，他的後輩也跟着稱他「毛叔」，而更後期的便稱他「毛伯」了。

毛叔早年曾是播音員，在香港電台主持《空中小郵差》。然而，配音員的工作跟播音員是截然不同的，畢竟前者會受到角色的嘴形限制，然而毛叔很快便掌握配音工作的技巧，懂得如何配合角色的語氣、性格等等來演繹。由於他的聲線比較成熟，所以主要配成年角色的聲音，他的代表作之一，就是為包拯（金超群飾演）配音。1993年，無綫和亞視同時在播《包青天》，亞視就以跳槽過去的炳哥為包公配音；這次「毛叔大戰炳哥」，成為配音界一時佳話。

包青天大戰包青天

1993年，我們為《包青天》配音時，工作的地點已經遷至清水灣電視城。當初，我們得知邵逸夫購買了這齣劇集時，都覺得這劇十分老套，只怕播出後沒人想看；然而他就是眼光獨到，知道正因太久沒播出過這類型的作品，所以反而有市場需求，並決定購買這齣劇集。結果第一輯播出後大受歡迎，須知在黃金時段

播放的劇集，對電視台的營收是十分重要的，因為這時段的廣告費十分可觀，絕對不容出錯。

另一邊廂，同樣擁有該劇版權的亞視也選擇同時播放，造成兩台在同時段播放同一劇集的奇特現象。當時我們這邊由毛叔來配包公，而亞視則由炳哥配。我負責配的是王朝，儘管這角色在劇中經常出現，但除了「威　武　」之外，其實沒幾句對白，因此有幾集我反而主力聲演鈕承澤飾演的奸角。

由於當時要打對台，造成我們的配音工作十分急趕，完全沒有休息日，而公司為了慰勞我們，更為我們提供免費午餐。

話說回來，炳哥被亞視挖角後，他曾說過當時他是全亞視待遇最高的藝人，為一集劇集配音的酬勞為8,000元，而且都是「單收」，不必跟其他人一起工作；事實上配音工作是不可能有那麼高的酬勞的，可見亞視十分看重他。及後炳哥回到 TVB 工作，而 TVB 播放最後一輯《包青天》時，毛叔已經離世，所以 TVB 的包公亦變成了由炳哥來配。

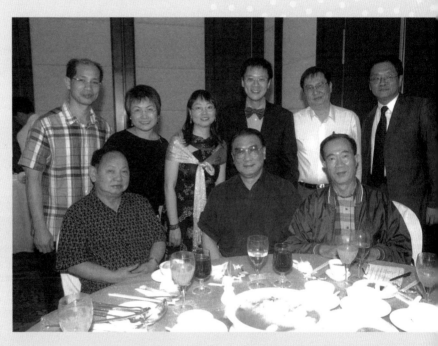

我（後排左一）難得跟毛叔（前排左）及炳哥（前排中）
兩位資深前輩同框合照。本圖攝於《大長今》收視報捷
的慶功晚宴上。

結緣於麻雀枱上

我和毛叔的情誼很深，我倆可說是結緣於麻雀枱上。
他一向很喜歡麻雀耍樂，放工後常找我，是他的「梗
腳」；而保全哥（即林保全）也愛打牌，因此我們經
常在放工後，一起到九龍城開雀局；一次，毛叔找我
打麻雀，但因為我銀根短缺而婉拒，他卻二話不說，
立即借賭本給我，志在找人「戥腳」；他熱愛打麻雀
的程度，可見一斑。經常一起打麻雀的還有藍天叔，
他與炳哥、胡楓和謝賢屬同輩；他也熱愛賭馬，曾中
了幾次「孖Q」，還因此而請我們吃飯。不幸有次藍
天叔吃藥後開車，可能藥力發作，結果途中發生車禍
而離世。

除了在 TVB 配音組工作外，毛叔也有擔任「領班」，
就是接洽外界的配音工作後，再找自己的班底去做。其
中，毛叔跟「安樂影片」的關係特別好。當年「安樂」
代理很多日本動畫的電影版，他們洽購成功後，會找
「領班」來物色配音員，如果那動畫本身已曾在電視播

放，最好就是能找上原配音員，因為這樣可以讓觀眾大大增加代入感。我作為多齣動畫的男主角配音員，毛叔順理成章給予我很多工作機會。當然有時片商也會指明找明星來配音，但對觀眾來說代入感就有所不及了。

信守承諾的領班

作為一位領班，毛叔一向信守承諾，完成工作後，很快就付予我們酬勞。要知道行內有不少領班，要三催四請才會付錢；更甚者有些領班會以「綁住你」的方法，一直拖欠上次工作的酬金，然後要求你參與下次的工作，如此才能收到之前的酬勞。就算是由廣告公司找我們工作，結果往往也會出現拖欠酬金的情況。更有一些小型製作公司，在我們完成工作後竟然倒閉了，由於他們欠的錢又不多，找律師控告他們的話，搞不好倒賠律師費，結果只有無可奈何。還有一些在

完成工作後，才跟我們討價還價；行內還有一些不明
文規矩，若我們要求完工後即場收取現金，只能八折
結算，要收全數的話就只能等……，相比之下，毛叔
給我們的工作，一向是完工後即付現金，如此正派的
作風，可說難能可貴。

2.2 配音組的師兄師姐

 ## 林保全

林保全是我在配音組中，關係最好的師兄之一，我一向稱他為「保全哥」。上世紀八十年代，還未有手提電話，我們要互相聯絡，都是用傳呼機的；保全哥的記性非常好，幾十位同事的傳呼機號碼，他竟然一一記得，被我們戲稱為「人肉電腦」。

我自新人年代起，就跟保全哥相識，直至他離世為止，相交足足 30 多年。在多年的合作中，我在他身上學到了很多技巧；他講話清楚、流利、有力、有感情、

反應快，而且記性十分好。凡此種種，所以要替多啦
A 夢、加菲貓等角色配音，真的除他之外不作他選，
成果亦有目共睹；這些角色，還有他的聲音，成為了
幾代人的集體回憶。

我並沒有參與《多啦Ａ夢》的恆常配音工作，只是偶爾客串一些閒角。跟保全哥合作的卡通片中，印象最深要算是《大食懶加菲貓》，當中他配加菲貓，我則為牠的主人阿北配音，跟他有最多對手戲。還記得九十年代初，我曾跟保全哥合作「吉百利朱古力」的廣告，廣告以卡通形式表達，裏面正是用了加菲貓和阿北兩個角色；我們是原聲配音，所以廣告公司也找我們來聲演，效果當然很理想。（題外話：在這廣告完成後，我們足足追了三個月才收到酬金……）

洪金寶的專屬配音員

丁羽先生是那年代電影圈數一數二的配音界領班，保全哥正是他旗下三大台柱之一——保全哥就是知名演員洪金寶的專屬配音員（其餘兩位台柱分別是朱子聰和鄧榮　，前者是譚詠麟、李修賢、呂良偉、李連杰等的專屬配音員，後者則是成龍的專屬配音員；三位大師兄都曾效力 TVB 配音組）。透過保全哥的配音，

洪金寶的演出頓時變得十分生鬼、精靈活潑。我最記得有一齣電影《脂粉雙雄》（1990 年），由譚詠麟和洪金寶分別飾演兩位探員，為了調查一宗「基佬被殺案」而假扮同性戀者進行調查。當中保全哥替洪金寶作的配音，讓角色昇華到另一層次，連洪金寶也大讚他配得比自己的表演更出色。

在那年代，電影是不會現場收音的，所以當電影完成剪接後，第一步就是為演員的對白配音。然而，電影劇本往往會在拍攝現場中被導演或演員修改，所以配音時如果光拿着劇本來進行是不行的；是以在電影的配音過程中，導演及主要演員們都會在錄音室中一起參與。一般來說，替大哥、大姐級的演員配音，會以「四晚一組」的方式來進行工作，配音員在那四晚要一口氣把整齣電影配完；如果四晚也不能完成工作，那就增加酬金來加時繼續。過程中，演員們往往會買宵夜來慰勞大家；在緊密的合作中，演員與配音員之間亦會培養出情誼。我還記得，在為保全哥守夜當晚，洪金寶本人亦親自來拜別這位朋友。

我和保全哥的交情很好，這是在他離世前一年的合照。

上文提過，保全哥很喜歡打麻雀；所謂「物以類聚」，
配音組中喜歡打麻雀的，包括毛叔、藍天叔、保全哥
等，經常相約一起打牌吃飯。當時我雖然只是新人，
但因為志趣相投，所以經常碰面，九龍城四大潮州酒
家我們都不知吃過多少遍了。有一次我與毛叔、保全
哥及陳永信（陳勳奇弟弟，也是 TVB 配音組同事）一
起打麻雀，當時是星期六，我們放工後立即到保全
哥位於灣仔的寓所，打算打通宵麻雀。當時正值盛
夏，但不幸地客廳的冷氣壞了！保全哥的太太和女兒
早在房間中嘆着冷氣熟睡了，而我們四個大男人則在
悶熱的客廳中開戰，後來真的熱到受不了，陸續脫掉
上衣繼續打，結果我們一夜赤膊上陣，堪稱最難忘的
一晚。

保全哥一直以來都是很機靈的人，然而有次他跟朋友
去西藏旅行，一度患上高山症，整個人變得呆滯了，
過了一段很長時間才漸漸復元。之後，他的身體亦出
現各種狀況，視力漸漸變得不好，又患上了糖尿病，
健康狀況每況愈下。

突然離世，眾人惋惜

2014 年的除夕夜，我跟保全哥為一齣韓國劇集配音，至晚上 7 時結束工作，我們一起下班。次日是元旦，配音組全體同事都放假；2015 年 1 月 2 日，當我早上 9 時回到公司時，竟收到他逝世的消息！原來除夕晚保全哥回到家中時，家人已發現他有點不妥，立即召了救護車送院，然而在送院途中已經不行，逝世時只有 64 歲。在場一眾配音組同事聽到這消息都很愕然，大家都十分傷心，難以接受。

在保全哥的公祭儀式中，TVB 特別為他準備了一批紀念 CD，上面印有他的相片，並灌錄了他許多的經典台詞；這張 CD 很快便被前來拜祭的來賓一掃而空。大家向保全哥的相片鞠躬時，很多人都哭成淚人。那一週的《東張西望》，亦連續五晚播出《多啦 A 夢》的片段，讓各位同事表達對他的懷念。作為一位「配音明星」，保全哥離去至今已經 6 年，但他那風趣獨特的多啦 A 夢形象，永遠活在我們的記憶之中。

鄧榮錄

鄧榮 是 TVB 第二期藝員訓練班的師兄,他最為人所知的,就是擔任成龍的專屬配音員;他也替不同電影配音,其中《旺角卡門》中,他為張學友飾演的烏蠅配音,那一幕跟萬梓良的對手戲,成為港產片經典場面之一。據知他在入行前曾經在學校有教職,後來也曾擔任編劇,是很有才華的一個人。

他一向很照顧後輩,曾經教我很多配音技巧,當中包括聲線的控制、發音的竅門等等,給我很有啟發性的指導,他常跟我說:「如果我們懂得偷師,便可以將許多前輩身上的東西,學會過來,用在自己身上。」我在這份工作中,就是不斷吸收別人的長處,以補自己的不足。須知這一行有些人很愛耍大牌,從來不肯教人,覺得「多隻香爐多隻鬼」,怕「教識徒弟冇師傅」,但鄧榮 師兄卻很願意指導別人。

我跟他的合作次數其實不多。在曾合作的主要作品之中，最經典的就是在《機動戰士》中，我負責聲演主角阿寶（アムロ・レイ），而他則為其宿敵馬沙（アムロ・レイ）配音。另外，在 1991 年的日劇《阿 Sir 早晨》中，他聲演第一男主角德川龍之介（田原俊彥飾），而我則負責第二男主角榎本英樹（野村宏伸飾）的配音，這齣劇在當年大受歡迎。

在與他的合作中，我學習到許多東西，不僅是說話技巧及臨場反應，還有如何揣摩角色性格，以及為真人戲劇與動畫在配音上的分別，都是由他教會我的。他讓我明白到，為真人配音時，既不能太誇張，又不能不到位，必須要配合演員；演員如何演繹，我們便該如何配音，絕不能跟演員相差太遠；相對的，為動畫配音可以容許自己有所發揮，加添一些個人元素，令角色更生動。

如今他已接近 70 歲了，處於半退休狀態，不過仍有開辦「配音訓練班」；有時候，我們也會相約出來飲茶，聚舊一番。

朱子聰

被我稱為「聰哥」的師兄朱子聰，是當年丁羽旗下三
員猛將之一，也是譚詠麟的御用配音員。他自 1974 年
起已經加入 TVB 配音組。上世紀八十年代香港電影業
發展蓬勃，他在 1981 年選擇離開公司，轉為自由身工
作，主力為電影配音。及後聰哥一度轉行，直到 2007 年
才重返 TVB。

有些同事轉行之後，從此再也回不了配音行業。因為
配音員十分講究頭腦清晰，要轉數快、記性好，口型
才可跟得上，所以即使有些人想回頭，但因反應不再
敏捷而作罷。然而，聰哥雖然曾經淡出多年，但回到
TVB 的配音組時功力尚在；儘管復出時年紀稍大，聲
線也不像壯年時那麼好，但仍然維持在高水平。

聰哥無論是為動畫或外語片配音，都能夠完全配合角
色，達到融為一體的境界。在八十年代，他為許多電
影的主角配音。事實上，當年電影圈中很多演員是不

會親自配音的，因為他們在重新配音的過程中，唸台詞時往往因口型跟不上而出現 NG；正因如此，他們在拍攝過程中，若自知有些對白難以唸得好，索性只會讀出一連串與台詞字數相同但沒有意義的數字，如此，便能專注做好表情或形體動作，而台詞就留給配音員處理。演員之中，只有像周星馳、許冠文等充滿個人特色者，才會親自配音的。

順帶一提，拍電影的話，即使演員在拍攝時沒唸好台詞，也能在配音過程中再作補救；若是現場錄音，一旦 NG 就無所遁形了。所以 TVB 的配音選秀節目《好聲好戲》，是採用錄影方式製作的，萬一 NG 的話，也可以選擇剪掉，但如果是 Live 的話，NG 情況就沒救了。

當年為電影配音，由於影像是完全無聲的，故此全憑配音員自己來演繹台詞。正因如此，出色的配音員能夠讓演員的性格特質呈現得更明顯，只要能配合得好，便能起到相得益彰的效果。有時演員未必能唸得好台詞，但透過配音員的表演以及情感發揮，是可以將角色「救回來」的。

在電影圈中，除了譚詠麟，李修賢、萬梓良等主演的角色往往也是由聰哥所配。電影《旺角卡門》中，他為萬梓良飾演的 Tony 配音，與由　哥聲演的「烏蠅」（張學友飾）所作的一場對手戲，堪稱是港產片的經典場面之一。徐克的「黃飛鴻系列」電影，李連杰所演的黃飛鴻，也是由聰哥配音的。

一氣呵成，鬼斧神功

聰哥其中一次的演出，教我十分難忘。要知道，為電影配音時，若出現同時有幾人演出的片段，負責為最後一位說話者配音的人（俗稱「守尾門」）是最大壓力的，因為當年的配音工作不像今天先進，無法為每位配音員逐一分開聲軌，因此若有一人配得不好，就要整段 NG 重來了；換言之，即連累其他人要重新再來。也因著這情況，當年的電影往往會把片段盡量剪得短些，以避免配音時錄音過程太長，造成 NG 機會大增。

在這背景下，我看着聰哥為李連杰飾演的黃飛鴻，配一段長達一分半鐘的獨腳戲，這完全要靠配音員事先背好台詞，然後看着影片中的口型來配，並且同時要兼顧語氣及爆發力，難度極高！然而聰哥竟然能夠一氣呵成，沒有 NG，而配出來的效果亦天衣無縫，堪稱鬼斧神功；這一段獨白，我相信若換其他人來配，可能 NG 10 次以上也配不好，其高超的技巧着實教我佩服得五體投地。

聰哥是我心目中的配音明星，他的聲線很有個人特色。此外，我也從他身上，學會掌握語氣、速度、感情等配音技巧，獲益良多。作為配音員，一定要口齒清楚，說話不能有懶音，而且必須富有感情。聰哥近期的配音作品中，有日劇《孤獨的美食家》；他為松重豐飾演的主角井之頭五郎配音，技巧依然出色，有興趣「偷師」的朋友，不妨一看。

黃麗芳

1979 年，當我簽約加入無綫成為正式員工時，黃麗芳
（我稱她「麗芳姐」）已經效力 TVB，是我的前輩。

麗芳姐不是藝員訓練班出身的，而是由炳哥（譚炳文）
帶入行。麗芳姐的聲線很獨特，很適合聲演柔弱女子
的角色；她的成名作是 1981 年播放的日劇《排球女
將》，她為女主角小鹿純子（小鹿ジュン，荒木由美
子飾）配音，絕招為「離心獨劈」，當時大受歡迎。
在這作品中，她已經在配女主角，而我只負責配一些
雜聲，跟她尚未相熟。另外，在上世紀八十年代初大
熱的日劇《赤的疑惑》中，麗芳姐就為飾演女主角大
島幸子的山口百惠配音；正因她的聲線很獨特、很有
性格，所以觀眾很容易就能記得。在我眼中，麗芳姐
的配音技巧十分精采，我一直從中學習。

我在不久之後，也有機會為主角配音了。當時鄧榮汆
師兄曾笑言，我的聲線很有「發育不健全」的味道，

黃麗芳（麗芳姐）是我的前輩，聲演過很多重要角色；如今雖然年紀不輕，
但聲音仍很年青！

很適合配青少年角色，隨後我就填補了這空缺，開始為不同動畫的男主角配音。漸漸地，我與麗芳姐也熟絡起來。

合作無間的前輩

工作多年，其中來往較多的同事就有麗芳姐。我首部跟麗芳姐較多合作機會的作品，是 1987 年動畫《精靈俏女巫》，我聲演男主角馬俊平（真壁俊），她為女主角江藤蘭絲（江藤蘭世）配音。第二部由我跟她分飾男女主角的作品，就是 1990 年的《聖鬥士星矢》。該動畫中，我為男主角星矢配音，而她則聲演女主角雅典娜。雅典娜這角色是很重要的，是作品中的唯一女主角，但凡她遭遇危險時，我們一眾聖鬥士便要去救她；然而這位女主角在作品中其實出場機會不多，所以我跟麗芳姐的對手戲未算太多。

我跟麗芳姐有最多對手戲的，要算是
1998 年的《機動武鬥傳》。我在劇中
負責配男主角杜門‧卡遜（ドモン‧
カッシュ），而她則為女主角莉
英‧米加姆拉（レイン‧ミ
カムラ）配音，最為經典
是我們二人有一招合體
技：「石破天驚 Love
Love 拳」。據知這齣
作品的製作團隊很喜歡
香港，所以在劇中有許
多香港元素。尤其值得
一提的，該作品中有多
首粵語插曲，都是由音
樂人韋然所填詞，加上
故事吸引，所以在香港
受到許多人喜愛。

我跟麗芳姐最後合作的作品是內地製作的動畫《喜羊羊與灰太狼》，劇中我配奸角灰太狼，而她則配灰太狼的妻子紅太狼。過去許多跟她合作的作品中，我們倆往往聲演情侶；來到這一部，我們更是聲演夫妻。故事中，灰太郎十分怕老婆，是典型的小男人，而且有勇無謀，永遠抓不到喜羊羊，吃不到羊肉，結果回家就被老婆打。劇情簡單而有趣，我和麗芳姐都樂在其中。

時至今天，她仍然在 TVB 效力。儘管已經上年紀，但麗芳姐的聲音仍然很年輕，所以她為老角配音時反而需要壓聲。事實上，當年紀漸大時，聲音多數會漸漸變得沙啞，以我為例，雖然《聖鬥士星矢》仍有新作推出，但因為我的聲線已經拉不上那麼高，所以只好換新人來為星矢配音了。麗芳姐至今仍能為年輕女孩的角色配音，而且依舊出色，十分難得；配音員跟演員相比，正正就是在這裏有所分別：光聽聲音就能夠讓觀眾投入！

2.3
配音組的同輩

 ## 袁淑珍

袁淑珍是我在第八期藝員訓練班的同期同學，但她是日間班學員，上課的時間比較長，學習的範疇比我全面得多。

想當年我們在藝員訓練班畢業後，同屆的男同學之中，就只有我一個進入配音組。當年導師清楚的跟我說，幕前已經沒有名額，讓我先簽配音組，否則連入行的機會也沒有。當時跟我一起進入配音組的女同學有4位，分別是：蔡淑雯、樂蔚（代表作是《ＩＱ博士》中為小吉配音）、林元春和袁淑珍。其中，蔡淑雯工作幾年後便轉行了，而樂蔚也在 2000 年左右淡出配音界。同期一直留在配音界的，就只剩我們三位，以及林元春的妹妹林丹鳳。

袁淑珍擅長配男童角色；1985 年起，她開始為《足球小將》中南葛隊的戴翅偉配音，當時我配他的死對頭，明和隊的小志強，保全哥則配林源三。我記得故事中，小志強一開始就以「猛虎射球」成功射穿林源三的鐵門（當時林源三其實受了傷，不在狀態），自以為天下無敵時，卻遇上了一生宿敵戴翅偉。

這部動畫的射門招式十分誇張，但對日本年輕一代影響深遠；多年之後，日本隊在世界盃成功擠身 16 強，當中很多球員都稱小時候十分鍾愛這部作品。後來香港電影《少林足球》中，也有不少地方向這部動畫致敬；因此，我對這部作品印象十分深刻。

《足球小將》以外，我與袁淑珍的合作就不多了。直至近年有《喜羊羊與灰太狼》，她為灰太狼的孩子小灰灰配音，我們才有機會有較多對手戲。

音域廣闊，可聲演不同角色

袁淑珍的聲線，音域很廣，可以聲演五種不同的聲音，包括：男女幼童、男女少年、女青年、中年女性以及老婆婆。男配音員的話，音域一般較窄，而且年過 40歲就會開始出現沙聲，不再那麼清脆；我一向配少年、青年及中年男性的角色為主，老年人的話由於要壓低聲線演繹，已經比較勉強。

儘管袁淑珍的音域廣,但當《足球小將》的情節發展
至「世青盃」時,因戴翅偉已經是青年人,已超出了
她的音域,所以不得不換其他男同事來配;而我則繼
續留守,為小志強配音。

袁淑珍配男童角色是十分出色的,像她配《鋼之煉金
術師》的愛德華·艾力克,就是代表作之一。很多爽
朗男孩的角色,落到她手上很容易就能傳神演繹。相
對地,她較少為一些柔情少女的角色配音的。

林元春

跟袁淑珍一樣，林元春也是第八期藝員訓練班中的日間班同學。一直以來，我與林元春和她姊姊林丹鳳的關係都很好，平日也較多聚會。就在我們剛入職無綫的第一年，我跟林元春以及一班同期的新人，在 11 月台慶後的慶功宴中，上台獻唱。當年 TVB 的台慶慶功晚宴都在「海洋皇宮大酒樓夜總會」舉行；記得其中一年，我們看到呂方抽中了現金獎一萬元，在台下的同事都感到十分羨慕呢！

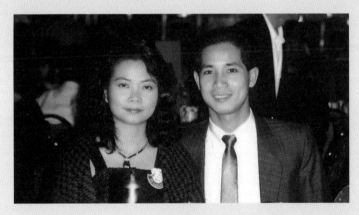

1990 年 11 月，我與林元春合照，場合是台慶後的慶功宴。

林元春的姊姊林丹鳳跟我也是同一屆藝員訓練班的同學，在畢業後獲簽為幕前藝員，但數年後她主動申請轉往幕後，從此加入配音組。林丹鳳與我合作不多，因為她在動畫中多為男童角色配音，而在外語劇集中則多數配母親角色，跟我較少交集。反之，我跟林元春交手的機會較多，也有更多火花。

林元春跟我合作的動畫作品中，較有印象的有《聖鬥士星矢》（她配幼年星矢、蛇夫座白銀女聖鬥士撒娜等）及 1988 年的動畫電影《超時空要塞：可有記起愛？》（配女主角明菜〔リン・ミンメイ〕）等。

話說當年毛叔（源家祥）作為領班，與安樂影片的關係很好，經常有動畫電影版的配音工作機會。《超時空要塞：可有記起愛？》這齣動畫電影，正由我與林元春分別配男、女主角。

這部作品對白不算多，很多場口是女主角在唱歌，原音直出，我們不必配音，所以算是一次輕鬆的合作。

同獲民選最佳男／女配音

之後，我們在 2000 年一同為《百變小櫻 Magic 咭》
配音，她配女主角木之本櫻，而我則配其哥哥木之本
桃矢。事隔多年，2018 年我跟她再為這作品的續作
《百變小櫻 Clear 咭》的相同角色配音。這一次合作，
更讓我們雙雙在「觀眾在民間電視大獎 2018」中，

分別獲得「民選最佳男配音員」及「民選最佳女配音
員」。這是一項網民自發的票選活動，並沒有甚麼頒
獎典禮，獎項也不過是在 TVB 的公司門口頒發給我；
儘管如此，我卻感受到滿滿的誠意；這亦是我工作多
年以來，唯一一次獲得獎項。

此外，她也為《櫻桃小丸子》中的小玉（穗波小玉）
配音，而我就為丸尾班長配音。

作為配音員，林元春的聲音相對較尖銳，音色優美，
具有很獨特的韻味，與其他同事別有不同。

在 2016 年開始舉辦的「觀眾在民
間電視大獎」，以全民提名和投票
方式，跨界選出不同電視獎項；在
2018 年，我憑《百變小櫻 Clear 咭》
中，為木之本桃矢一角配音，而獲選
為「民選最佳男配音員」。而同屆「民
選最佳女配音員」的得獎者正是同一
動畫中，為木之本櫻配音的林元春。

2.4
配音組的後輩

 曾佩儀

曾佩儀是於 1990 年透過 TVB 配音訓練班而進入公司
的。昔日我們在藝員訓練班中，訓練是全面性的；到
了她們的年代，課程變得專精，可以集中只學習配音
技巧。上世紀九十年代中，公司很多人跳槽到亞視，
像炳哥、保全哥等都曾轉過去一段時間，佩儀也是其
中之一。2003 年沙士之後，她再回到無綫工作，直至
2020 年約滿為止。

她比我晚十多年入行，是我的後輩；她在新人時期，
不斷有一些份量較輕的角色給她作磨練。

首次合作聲演男女主角

她的聲音甜美，1994年終遇到機會，擔正為《美少女戰士》的主角月野兔配音，而我就聲演地場衛；這也是她首次與我合演男女主角的作品。

當時《美少女戰士》在香港大受歡迎，主題曲更請來周慧敏、王馨平及湯寶如合唱，更特別安排三位歌星穿上水手服拍攝 MV。1995年4月19日，日本電視台率領《美少女戰士》相關團隊專程來港，到無綫訪問，原作者武內直子也有一起前來，更與我們一起合照。不過，到第二輯時因為佩儀已經去了亞視，所以轉由黃麗芳來為月野兔配音。當時由於先入為主的感覺，很多觀眾都感到不習慣。

直到2003年，佩儀回歸TVB；當年正值沙士，我們在清水灣上班，整個上半年都要戴着口罩，直到同年六月為止，慶幸當時沒有同事中招。同年公司亦搬到將軍澳了，而她一直為 TVB 服務，直到2020年才離開，前後一共效力公司17年。

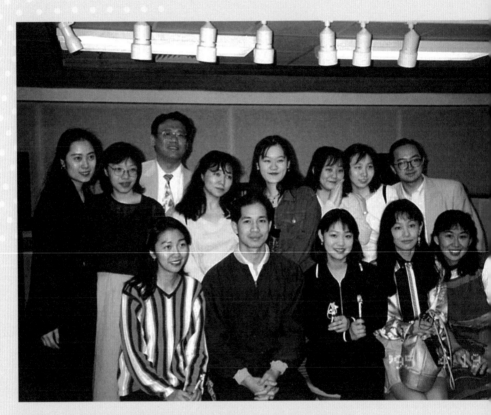

1995年，日本電視台聯同《美少女戰士》的原作者武內直子（前排左一）到無綫探訪，並與有份參與該動畫的配音員合照，當中分別有：我（前排左二）、曾佩儀（前排中）及黃麗芳（前排右二）。

佩儀的聲線甜美，反應也很快，而且很容易「食公
仔」——意思是她的聲線很配合那角色，感覺上聲音
與畫面會融為一體；這個並不容易，即使技巧多好，
若不「食公仔」，觀眾看的時候會感到聲音與畫面是
分離的。

在對戲時，彼此之間的感情會產生互動；能夠互動，
效果總是較好。若是「單收」，配音的時候由於只有
自己一個，欠缺即時感覺，也沒有互相交流，效果自
是會差一截。作為專業的配音員，加上累積多年的功
力和經驗，讓我基本上與誰都能夾得上；但彼此有沒
有火花，有時真的很難説，但佩儀是眾多合作對象中，
其中一位最有化學作用的，這個就連觀眾聽起來也是
有感覺的。

─╫┤├─ 聲演動畫中的死對頭多年

我與她合作的作品其實不算多，除了《美少女戰士》，
最主要就是 2005 年開始的《喜羊羊與灰太狼》，我與

她分別聲演一對死對頭——她負責喜
羊羊的配音。這齣動畫，我們從第一
輯開始就一直為這對角色配音，合作時
間長達十年！這動畫實在有很多輯，相
信有幾百集，所以印象特別深刻。

其實像《足球小將》般，
也有很多輯，但因
角色會長大，例如
戴翅偉（原由袁淑珍配
音），到了青年時就不得
不轉由男配音員來負責，所
以若論同一齣動畫的合作年期，
實以《喜羊羊與灰太狼》最長久。

我和佩儀一起離開公司後，也曾互相鼓勵，並希望日後有機會繼續合作。

早前《晴報》播放了她的一個專訪（按：可掃瞄本頁的 QR code 收看），在影片結尾處放了一個彩蛋：她再次演繹月野兔，而我當然就是地場衞了，還有她再配喜羊羊，我就是灰太狼，對白內容是：她問灰太狼改食素行不行！這是一次很有趣的訪問，也喚起大家不少童年回憶。

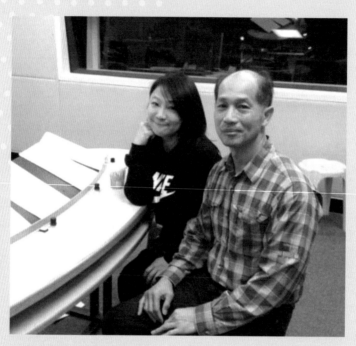

後輩當中，我跟曾佩儀的合作較有火花。其中在《喜羊羊與灰太狼》中，我們分別聲演一對死對頭：我配的灰太狼，經常想吃掉她所配的喜羊羊。

蘇強文

跟曾佩儀一樣，蘇強文也是於上世紀九十年代加入配音組的，他的聲線很有特色，很能表現出正氣的感覺。

他是我很欣賞的配音員，本身功力很紮實，待人也很友善。一路以來我看到許多新人湧現，也會察覺到他們每個人的潛質。他不喜歡交際應酬，而且本身有宗教信仰，為人十分正經，也很低調。最近 10 年，他已結婚和育養孩子，一直以家庭為重。我與他的合作，以外國劇集為主，動畫方面則比較少。

早期在台劇《包青天》的工作中，毛叔負責配金超群飾演的包拯，配公孫策的是張炳強，而蘇強文就是配展昭。在展昭這個角色上，何家勁演繹得甚是英偉，而蘇強文正氣凜然的腔詞，亦配得十分傳神，演員與聲音十分吻合，又是一個融為一體的例子。之後在美劇《X檔案》中，他負責配莫探員（Fox Mulder），

而配女主角郭探員（Dana Scully）的是袁淑珍；這齣作品早期很好看，情節曲折離奇，涉及很多超自然現象，成為了神作，可惜後來劇力不再。此外，蘇強文在日劇中一直是木村拓哉的專屬配音員。

2020 年 5 月，我跟他一起為日劇《摘星廚神》配音，這是我在 TVB 中最後一齣有角色的配音作品。蘇強文配的是木村拓哉飾演的尾花夏樹，是一家餐廳的老闆；而我配的角色是江藤不三男，是跟主角對立的另一家餐廳負責人。

擁有配音天賦，聲音正氣

他的聲音正氣雄渾，所以連電視台的報幕，往往都是由他來擔任。其實配音這工作，聲線好不好並非關鍵，有些人就是擁有自己獨一無二的聲線；凡是配某一類型的角色，別人第一時間想到你的話，這就是最好的。

曾有前輩跟我説：聲線是天賦，是別人學不到的。能
有自己獨特的聲線，便是成功了一半，之後就要像炳
哥（譚炳文）般，無論配甚麼角色，都跟角色配合得好；
又或像發哥（周潤發）般演不同角色時都可以入型入
格，能如此便是真正的「成功」了。

蘇強文在配音工作中很有天賦，而這種天賦，在人生
中經過不斷學習後，就在工作中散發出來了。

著者
馮錦堂

訪問及撰文
盧韋斯

責任編輯
梁卓倫　周宛媚

插畫
木子

裝幀設計
羅美齡

排版
何秋雲

出版者
萬里機構出版有限公司
香港北角英皇道499號北角工業大廈20樓
電話：2564 7511　　傳真：2565 5539
電郵：info@wanlibk.com
網址：http://www.wanlibk.com
　　　http://www.facebook.com/wanlibk

發行者
香港聯合書刊物流有限公司
香港荃灣德士古道 220-248 號荃灣工業中心 16 樓
電話：2150 2100　　傳真：2407 3062
電郵：info@suplogistics.com.hk

承印者
美雅印刷製本有限公司
香港觀塘榮業街 6 號海濱工業大廈 4 樓 A 室

出版日期
二〇二一年七月第一次印刷

規格
16 開（230 mm × 160 mm）